攝影教科書

只要兩週！精通攝影的一切知識

Textbook of photography

岡嶋和幸 著

MdN DIGITAL IMAGE BOOKS
|獨家授權國際中文版|

當我們到某個地方旅行時
往往會遇到讓人情不自禁的想要
按下相機快門的漂亮景觀

日常生活裡
也常常會有這種衝動

只要將相機拿出來
一定會有漂亮的景觀展現在眼前

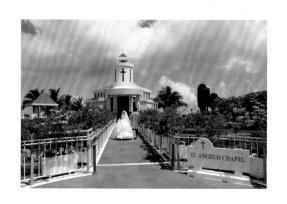

讓我們帶著相機
到處去旅行吧！

前言

能夠讓人對一張相片留下美好印象的，並不是相機本身，而是拍攝者。一個攝影高手不論使用哪種相機，都可將令人覺得好看的相片拍攝出來。再怎麼說，相機也只不過是用來將相片拍攝出來的工具而已。不論相機的性能有多好，都無法幫您決定光線的選用、構圖的取捨等部分。而這些部分剛好是能夠傳達視覺效果，也最能影響最終相片的因素。

儘管如此，最近上市數位單眼相機，就算是入門級的機種，其性能也都好得令人吃驚，因此我們不必特意一定要使用到相機內所有的功能。不需要一定是攝熟。

影高手，只要將基本的操作方式運用得很純熟的話，即使是使用相機的全自動拍攝功能，也可以拍出漂亮的相片。若想更上一層樓，拍攝更有味道的攝影作品的話，相機的操作就要越簡單越好，同時還必須學會能夠將相片的張力提昇的攝影技術。本書已將任何人都可以立即上手的攝影基礎知識加以彙整。讀者不需從頭開始學起，只需從有興趣的地方開始拍攝相片即可。多多拍攝相片，累積實務經驗才是提昇攝影技術的最佳捷徑，讓我們能夠將相機運用得駕輕就熟。

● 第三章

絕對不可以忘得一乾二淨的 光線與時間

［光線、時間］

了解「光線」這項攝影的重要因素，就能夠快速提昇攝影技術 066

第四章
可讓平凡相片
顯得很賞心悅目的
攝影構圖觀念

[構圖、其他]
將主角與配角均衡配置，
以提升攝影的表現力

1

[對焦點、亮度、顏色]

拍攝相片之前
不可不知的基本
攝影知識

確實掌握好對焦點、亮度、顏色來拍攝出漂亮的相片

以
數位單眼相機拍攝相片時，必須做好二項重要的事情，那就是確實的將「對焦點」與「亮度」決定出來。因為這兩項若有一項令人覺得怪怪的話，那麼拍攝出來的相片便是一張"失敗相片"。拍攝相片時，即使將相機上所有設定項目都設定成全自動，基本上是沒有問題的，但是負責對相機進行操作與判斷相片的適當與否的則是拍攝者本身。

拍攝相片時，防止對焦不準與手振的現象發生，是絕對不可或缺的

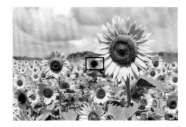

對焦點❷：若使用對焦鎖定功能的話，便能自由的選擇構圖，拍出令人印象深刻的相片。

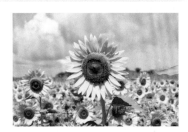

對焦點❶：舉起相機先對被攝體進行對焦。

［對焦點］

❶ 以自動對焦功能對主體進行對焦
❷ 必須能夠熟練的使用對焦鎖功能
❸ 依據現場拍攝情況選擇不同的對焦模式

［亮度］

❶ 事先預想要拍攝相片時的亮度
❷ 以曝光補償功能來控制相片的亮度
❸ 在微暗狀態下，使用高感光度來拍攝

對焦點❸：只要能夠依據現場拍攝情況，善用不同的對焦模式，不論所要拍攝的被攝體為何，皆可得到精準的對焦結果。

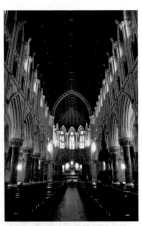

亮度❸：拍攝相片時，不需太在意雜訊，重要的是將被攝體清楚的拍攝下來。

工作。使用自動對焦模式時，掌握操作要領，確實將焦距對準，當然是必須要做好的事，而且為了防止手振的發生，正確的握持相機，也是一件很重要的事。在亮度方面，全部交給相機來處理的全自動拍攝模式固然可以拍出好看的相片，但也要依據拍攝條件的不同，使用曝光補償功能對畫面的亮度來進行微調，以便拍出明亮適中的相片。如果還有更多特殊需求的話，可使用白平衡功能或相片調控功能，將相片的顏色拍成合乎自己心中所想像的顏色。

就上面這三項因素而言，如果樂觀的以為就算拍攝失敗，反正還可以用電腦影像處理作業來進行補救的話，那就大錯特錯了。拍攝時的一點小錯誤雖然有時也可以在事後補救回來，但結果往往會比認真拍攝出來的相片還要不自然，而且畫質也會變差。由於事後的補救作業會耗費多餘的時間與精力，因此請各位讀者熟讀本章，將最基本的攝影知識牢記在心。

亮度❶：將相片亮度設定成合乎自己理想的亮度。

亮度❷：相片若偏亮的話，會令人覺得很清爽，偏暗的話，則會顯得很穩重。

［顏色］

❶相片的顏色是由白平衡與相片調控功能來決定的
❷白平衡的基本操作方式為「自動」
❸將相片調控功能設定為「標準」便很夠用了

自動　　日光
顏色❷：使用白平衡功能時，以「自動」為標準來拍攝。

標準　　鮮明
顏色❸：使用相片調控功能，以「標準」為基礎來拍攝。

對焦點

如果想要將主角凸顯出來的話，就必須好好的確實對焦

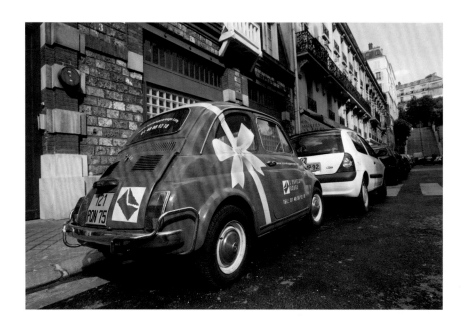

將主題或被攝體放在畫面的中間，然後以自動對焦功能對焦，再以自動對焦鎖功能鎖定焦距，便可很容易的將精神集中在攝影創作上了。

相當於24mm　程式自動曝光　光圈F8　1/125秒　ISO100　白平衡：自動　單次自動對焦

固定以畫面中央的某1個對焦點進行對焦

先將對焦點放在被攝體上，然後進行對焦

對焦完畢後，將焦距鎖定並調整構圖

對

焦的方式可分為自動對焦以及手動對焦等兩種。這兩種不同的對焦方式各有各的長處與短處，不過，在一般狀況下，還是使用操作簡單對焦結果又很精確的自動對焦功能進行對焦作業吧。

自動對焦的方式主要可分為「單次自動對焦（Single AF）」與「連續自動對焦（Continuous AF）」等兩種，只是每家相機廠商對這兩種對焦方式各有不同的稱呼。單次自動對焦幾乎可有效運用在各種場景上，但若要拍攝運動等移動中的被攝體的話，使用連續自動對焦反而會比較好。有些相機具有可以自動將這兩種對焦方式切換的操作模式，但會因容易導致失敗，不建議採用這種模式。

當對焦方式被設定在單次自動對焦模式時，只要輕輕地按下快門按鈕，自動對焦功能便會運作，位在對焦點之內的景物便會自動合焦。對焦點共有數個，有些相機具有由相機自動選擇以哪個對焦點對景物進行對焦的設定項目，不過，這種

自動對焦鎖

將快門輕輕按下，開始進行對焦，而將這種半按快門的狀態加以保持的功能就是自動對焦鎖。半按快門時，對焦結果暫時會被鎖定。又稱為AF鎖。

對焦點

自動對焦功能中用來對景物進行對焦的框框，位於觀景窗內。又稱為「自動對焦區」、「自動對焦點」等。

將對焦點放在想要對焦的部位上。接著輕輕按下快門，這時自動對焦功能開始運作，進行對焦。由於當快門按鈕保持在被輕輕按下（半按）的狀態時，對焦結果會被鎖定，因此我們可在這時將構圖加以調整，然後將快門按鈕按到底。

將自動對焦鎖定作業確實做好

以位在畫面正中央的對焦點進行對焦，然後使用自動對焦鎖來鎖定焦距，然後再調整構圖，接著拍攝相片，這一連串的操作過程應該要讓自己熟悉。當我們習慣了這種操作方式之後，便能很快的完成對焦作業。

相當於75mm　程式自動曝光　光圈F11　1/125秒
+0.3EV　ISO100　白平衡：自動　單次自動對焦

景物在中央時也要分兩段按下快門！

想要拍攝的景物即使位在畫面的正中央，也要以半按快門按鈕的方式先進行對焦，然後再將快門按到底。換句話說，就是要分兩階段按下快門按鈕。

相當於200mm　程式自動曝光　光圈F8　1/500秒　ISO200
白平衡：自動　單次自動對焦

[One Point Lesson]

使用三腳架進行構圖與攝影的時機為何？

當對焦點被放在自己想要拍攝的景物上的時候，就可以按下快門。如果情況不是這樣的話，就以手動對焦方式來進行對焦。其中最方便且又最確實的操作方式就是使用即時顯示（LiveView）功能。使用這項功能後，拍攝者即可將對焦點移動至畫面的任何一個位置上，並進行極為精確的對焦作業。

方式不一定會對拍攝者本人想要拍攝的景物進行對焦。

進行對焦時，最好自行選擇固定的對焦點。讓相機自動選擇最靠近點來對焦固然很方便，但當拍攝情況有變，必須重新進行對焦時，就會很麻煩。

由於這種做法可能會對焦在不想要的對焦點上，讓我們錯失最佳拍攝時機，因此為了保險起見，最好將對焦點固定在畫面的中央。

對著自己感興趣的部位以及想要呈現出來的部位進行對焦

當畫面中出現模糊的景物時，觀看相片的人會將視線集中在對焦成功的景物上。換句話說，想要讓人看到的景物如果出現對焦失敗的情況，這張相片便是一張失焦的相片。

相當於300mm　程式自動曝光　光圈F4　1/1000秒　ISO200　白平衡：自動　單次自動對焦

 對著引起自己注意並讓您想要拍攝的地方進行對焦

 對著相片中最想凸顯出來讓人觀看的部分進行對焦

● 依循著攝影的理論對著被攝體進行對焦

觀看相片時，我們會很自然的將視線的放在對焦成功的被攝體上。正因為如此，在拍攝相片時，若想讓觀看相片的人能夠直接了解自己當時的感受及想要將自己的意念表達出來的話，對著最能讓自己感到興趣的地方，或是相片中最想讓人觀看的那個部分來對焦，是一個最有效的方式。

說起來，對焦作業就是將自己的想法投射於相片之中。在進行對焦時，不要隨隨便便，也不要抱著反正只要將焦點對準就好了的想法，拍攝相片時，應將對焦作業當作是一件很重要的事情，並確實的執行。

使用自動對焦功能進行對焦時，只要使用畫面中央的對焦點，就可以很容易的讓對焦部位顯得銳利明顯。進行構圖作業時，若想要將主角與被攝體放在畫面中央以外的位置上的話，也應該在對焦時，將想要對焦的主體部位放置在畫面的中央，因為這樣做，比較容易吸引別人的注意力。

被攝體

拍攝相片時所被拍攝的對象。若被拍
攝對象的數量在一個以上的話,其中
最主要的拍攝對象就稱為「主要被攝
體」或是「主體」。

拍攝動物時應對「眼睛」進行對焦

拍攝人物或寵物時,基本上應對著「眼睛」進行對焦。
有時候我們會因為攝影創作上的原因,故意對著「眼
睛」以外的部位進行對焦,但除了這個目的之外,眼
睛一旦出現對焦失敗的情形,這張相片便會被認為是
一張失焦的相片。

相當於300mm 程式自動曝光 光圈F5.6 1/500秒
+0.7EV ISO800 白平衡:自動 單次自動對焦

拍攝花朵時應對「花蕊」
進行對焦

拍攝花朵時,就如同「眼睛」之於動
物一樣,基本上應對著「花蕊」進行
對焦。有時候若想刻意將花瓣凸顯
出來的話,也可以對著花蕊以外的
部位進行對焦。

相當於75mm(微距) 程式自動曝光
光圈F8 1/250秒 ISO100
白平衡:自動 單次自動對焦

拍攝風景時也應確實進行對焦

拍攝風景之類的題材時,即使畫面裡的景物即使都在焦距
範圍內,也不要對著自己認為很適當的部位進行對焦,而
應尋找最重要的部位,並對著這個部位進行對焦。

相當於24mm 程式自動曝光 光圈F8 1/250秒 -0.3EV
ISO100 白平衡:自動 單次自動對焦

對焦位置的不同
會影響想要傳達的訊息

以特寫方式拍攝人像或動物時，若從斜向拍攝的話，則對著左右兩眼中的哪一個眼睛進行對焦，變成一件很重要的事情。一般來說，對著距離相機較近的眼睛進行對焦，會比較妥當，拍出來的相片也會顯得很自然。

相當於85mm　程式自動曝光　光圈F5.6　1/250秒　ISO100　白平衡：自動　單次自動對焦

● 明確的決定要對主題或者被攝體的哪個部分對焦

● 改變對焦位置，相片呈現出來的風格也會有所改變

● 當景深越淺時，焦距所影響的影像表現便會更明顯

　　進行對焦時，應將對焦點放在主題或被攝體這類容易引起自己注意或想要拍攝出來好讓人觀看的景物上。不過，當有很多個主題或被攝體出現在畫面上時，就不能對著這些主題或被攝體對焦，而應對著這些主題或被攝體之中的某個部分進行對焦，這才是這種情況下的操作重點。

　　若以特寫方式將主題或被攝體拍得很大的話，景深會一下子變得很淺，相片裡會出現對焦成功且顯得很清楚的部分與對焦失敗且顯得很模糊的部分。相片拍好之後，由於觀看這張相片的人很容易將視線集中在對焦成功且顯得很清楚的部分上，因此對著哪個部位進行對焦，就成為一件很重要的事情。以人像的拍攝為例，拍攝全身出現在整個畫面上的相片時，需對著「臉部」進行對焦。拍攝可讓上半身出現在畫面上顯得很大的特寫相片時，必需對著「眼睛」進行對焦。若想拍攝臉部的特寫的話，則必須弄清楚要對著左右兩眼中的哪一個眼睛進行對焦。

景深

在對焦位置的前後方上，能夠對焦成功且讓影像顯得非常清晰的範圍與深度。對焦位置後方的景深範圍通常比對焦位置前方的景深範圍還要深。

模糊

對焦成功時，景物會被拍得很清晰。相對的，當對焦失敗時，景物便會被拍得很模糊，顯得很不清楚。

以對焦位置將視線加以改變

對焦位置若有改變的話，相片的風貌也會隨之改變。由於景深較淺的時候，這種現象比較明顯，因此如果不知道應該對著哪個部分進行對焦才好的話，最好一一對著不同的位置進行對焦，並拍攝相片。

相當於300mm　光圈先決自動曝光
光圈F5.6　1/500秒　ISO100
白平衡：自動　單次自動對焦

對著前方進行對焦，讓後方顯得模糊

只要將背景拍得比較模糊，就可讓被攝體顯得很突出。只要確實的對著想要凸顯出來的地方進行對焦，這種模糊效果便會呈現出來。

相當於85mm　光圈先決自動曝光　光圈F1.2
1/500秒　+0.7EV　ISO100　白平衡：自動
單次自動對焦

對著後方進行對焦，讓前方顯得模糊

是一種將前景拍得比較模糊，以便將深邃感凸顯出來的拍攝方式。若以單純的一般手法拍攝被攝體的話，相片會顯得很單調，於是我將前景拍得比較模糊，畫面便因此而產生了一些變化，並且顯得很有立體感了。

相當於100mm(微距)　光圈先決自動曝光
光圈F2.8　1/250秒　+1.0EV　ISO100
白平衡：自動　單次自動對焦

對焦點

好好的對移動中的
被攝體對焦

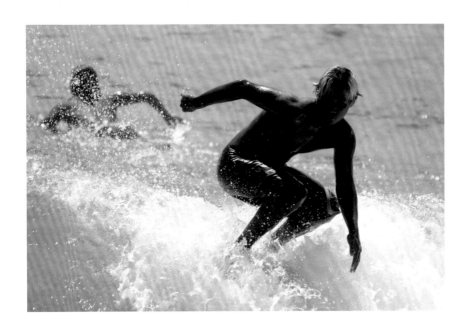

拍攝快速向相機前方移動的被攝體時，最好使用幾乎每台相機都有的「運動模式」。這時只要等待拍攝機會的來臨，然後以連拍的方式拍攝，拍攝成功的機率便會大增。

相當於300mm　運動模式　光圈F5.6　1/500秒　ISO100　白平衡：自動　連續自動對焦

● 拍攝高速移動的被攝體時，應使用連續自動對焦模式

● 拍攝在固定地點被攝體時，使用單次自動對焦模式

● 若知道被攝體的移動路徑，應使用「陷阱式對焦」

只要能夠善用自動對焦功能，即使被攝體不停的移動，也可輕易的對焦。使用這項功能的時候，應依據被攝體的動作狀態，從「單次自動對焦」與「連續自動對焦」這兩項模式之中，選擇其中一項來使用。接下來，我們以足球為例來說明該如何來選用這兩項自動對焦模式。

拍攝運動比賽時，基本上是使用連續自動對焦模式。進行對焦時，為了將對焦點能夠放在運動員上，相機必須一直追蹤運動員，將運動員維持在畫面之中，並輕按快門按鈕對焦。當拍攝機會來臨時，便要將快門按鈕按到底。想要使用連續自動對焦模式的話，也可以直接選擇「運動模式」來拍攝。

想要拍攝足球場上的罰球瞬間，或是邊線發球⋯等這類運動員的動向可以預測出來的場景時，使用單次自動對焦模式可以得到最精確的對焦。運用這種拍攝方式時，必須將快門設定為連拍模式，拍攝時，相機先對著球場中的足球對焦，同

單次自動對焦

將快門按鈕半按，並將被攝體放在對焦點區域裡的話，便會對著被攝體對焦。在這種狀態下，若維持著快門半暗的情況，對焦的焦距便會鎖定(自動對焦鎖)。

連續自動對焦

預測被攝體的移動狀態，並連續對著被攝體對焦的自動對焦模式。在這個模式下，即使半按快門按鈕，對焦位置也不會被鎖住，同時，相機會持續對著對焦點內的被攝體對焦。

使用不同的自動對焦模式

拍攝面對相機而來的景物時，連續自動對焦模式是最好的選擇。拍攝被攝體通過相機前面的場景時，在單次自動對焦模式的狀態之下使用「陷阱式對焦」手法，有時也會獲得很精確的對焦。

連續自動對焦

單次自動對焦(陷阱式對焦)

被攝體動作較少時使用單次自動對焦對焦

若被攝體的動作範圍較小、移動速度不快的話，最好使用單次自動對焦模式。拍攝時，需配合被攝體的動作，重複的半按快門，連續的進行對焦動作。

相當於50mm　程式自動曝光　光圈F8　1/500秒
＋0.3EV　ISO200　白平衡：自動　單次自動對焦

[One Point Lesson]

追蹤被攝體時應儘早按下快門按鈕

使用連續自動對焦模式時，要以畫面將被攝體加以追蹤以及拍攝，在單次自動對焦模式之下使用「陷阱式對焦」時，同樣也需如此。從快門按鈕被按到底，至快門開啟、相片被拍攝完成為止，在時間上會產生些許的落差(時間差)。因此，拍攝這種場景時，最好在拍攝機會來臨之前，早一點按下將快門按鈕按到底。

時按下對焦鎖定鈕來鎖定焦距，再將相機對著運動員來進行構圖。並在球員開始踢球的那一瞬間之前按下快門按鈕，因為連拍的緣故，就可以將球員踢球的連續動作拍攝下來了。

使用單次自動對焦模式搭配自動對焦鎖功能，預先對著被攝體會到達的地方進行對焦的方式稱為「陷阱式對焦」。拍攝棒球的投球或打擊動作時，最好也使用這種方式來對焦。

自己覺得理想的亮度
便是正確的曝光

先拍攝一張相片然後透過液晶螢幕觀看拍攝結果。如果相片的亮度恰到好處的話，曝光便正確。如果不是這樣的話，就必須使用相機的「曝光補償」功能來調整亮度。

相當於24mm　光圈先決自動曝光　光圈F8　1/500秒　＋0.7EV　ISO200　白平衡：自動　單次自動對焦

拍完相片後應立即透過液晶螢幕確認相片亮度是否適中

使用曝光補償時，只要將其調整至亮度適中的程度即可

使用電腦將調整相片亮度時，畫質可能會變差

光

圈與快門速度的組合可以決定相片的亮度，這種決定亮度的情形稱為「曝光」。不過，由於幾乎所有的相機都有「自動曝光」的功能，因此我們不需要覺得曝光很難搞懂。

相機所計算出來的曝光結果稱為「標準曝光」，能夠讓拍攝者將相片亮度拍得恰到好處的曝光則稱之為「正確曝光」。標準曝光有時等於正確曝光，但是也有一些情況，必須主動的調整相片的亮度才能夠獲得正確曝光。由於相片亮度是否適中常會因個人的好惡而有判斷上的差異，因此相片的曝光是否正確通常是由拍攝者本人來決定的。

使用數位相機拍完相片之後，由於可在當場看到相片，因此我們不妨先拍攝一張相片，再以液晶螢幕將拍好的相片播放出來。如果相片的亮度沒有恰到好處的話，就要使用相機的「曝光補償」功能將亮度加以調整，並重新拍攝相片，如此反覆操作，直到相片的亮度達到恰到好處的地步為止。

曝光補償

相機將曝光值計算出來之後，拍攝者為了讓相片能夠獲得適當的亮度，將曝光值加以調整的作業。將相機的曝光補償功能加以操作後，就可讓相片變得更亮或更暗。

自動曝光

將曝光值計算出來，並自動為拍攝者將快門速度與光圈加以選定的功能。自動曝光的英文為Auto Exposure，因此又可稱為AE。

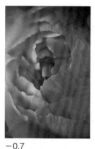 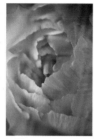 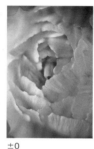

－0.7　　　　－0.3　　　　±0　　　　＋0.3　　　　＋0.7

相機所計算出來的亮度 不一定是拍攝者認為的最佳亮度

數位相機所計算出來的標準曝光的相片為「±0」。拍攝者也就是筆者所選出來的正確曝光的相片為「＋0.3」。

增加曝光量讓相片獲得適當的亮度

畫面裡如果有白色的部分、淺色的部分或極度明亮的部分的話，相機通常會認為「畫面太亮了，應該將畫面調暗一點」，相片就會因此而被拍得比實際情形還要暗。遇到這種情形時，就要將曝光補償功能往增加（＋）端調整，讓相片獲得適中的亮度。

相當於50mm　光圈先決自動曝光　光圈F11　1/250秒　＋0.7EV　ISO100　白平衡：自動　單次自動對焦

減少曝光量 讓相片獲得適當的亮度

畫面裡如果有黑色的部分、深色的部分或極度陰暗的部分的話，相機通常會認為「畫面太暗了，應該將畫面調亮一點」，相片就會因此而被拍得比實際情形還要亮。遇到這種情形時，就要將曝光補償功能往減少（－）端調整，讓相片獲得適中的亮度。

相當於200mm　光圈先決自動曝光　光圈F2.8　1/125秒　－0.7EV　ISO200　白平衡：自動　單次自動對焦

將整個畫面調亮一點，
讓相片顯得更清爽

將曝光補償往增加端調整，以便將最想讓人觀看的主體拍得很明亮。背景等被攝體四周的景物即使因此而出現死白的話，也不需要在意。

相當於100mm　光圈先決自動曝光　光圈F4　1/1000秒　+0.7EV　ISO100　白平衡：自動　單次自動對焦

 不要以整個畫面而要以主題與被攝體測量亮度是否適中

 覺得亮度有點偏高時的亮度才恰到好處

● 畫面有很多白色景物時，盡量往正曝光補償調整

若想將相片拍得很明亮且又顯得很清爽的話，就要重視相片中最想讓人觀看的部分，讓人對這個部分留下印象。若將這個部分拍得稍微過亮一點的話，整張相片的亮度往往會顯得恰到好處。若將注意力放在被攝體四周的景物等其他景物上的話，往往會將整張相片的亮度調整得亂七八糟。

只要將明亮或淺色的背景放在畫面上，相片就會有很好的效果。若昏暗或深色的背景的出現在畫面上的話，即使將其調得比較亮一點，這個部分也會顯得很礙眼。這時，最好改變拍攝位置或調整高度，在構圖作業上下一點功夫，盡量不要讓這些景物出現在畫面上。

很多人認為景物死白的現象會使相片顯得不好看，但事實並不是這樣。最想讓人觀看的部分若出現死白現象的話，當然不是一件好事，但背景若出現這個現象的話，就可讓人對此視若無睹。畫面中若有些許的全白部分的話，反而會讓畫面出現透明感，並產生視覺效果。

死白

相片裡的明亮部分（高光部）被拍得太過明亮，而呈現出整片都是白色沒有顏色資訊的狀態。

逆光

從被攝體的後方照射過來的光線。相反的，從被攝體的正前方照射過來的光線則稱為順光。

將曝光補償往增加端
調多一點讓相片顯得很明亮

拍攝逆光這類有強烈光線射進畫面裡的場景時，即使只是將曝光補償往增加端稍微調整一下的話，也無法讓相片獲得充足的亮度。這時無須在意四周景物會被拍成死白，只需將注意力集中在最想讓人觀看的部位上，將相片拍得明亮又清爽。

相當於50mm　程式自動曝光　光圈F2.8
1/500秒　＋1.0EV　ISO100
白平衡：自動　單次自動對焦

讓畫面具有透明感並顯得
非常清爽

一般來說，只要將亮度調得比恰到好處的亮度還要再亮一點的話，就可將具有透明感與令人印象深刻的相片拍攝出來。在戶外拍攝清晨或黃昏的景觀時，在室內透過蕾絲窗簾拍攝外面的景物時，若能利用柔和的光線時，將會更有效果。

相當於50mm　程式自動曝光　光圈F2.8
1/125秒　＋0.3EV　ISO100
白平衡：自動　單次自動對焦

將畫面拍得亮一點以免顏色
顯得很混濁

畫面裡有很多白色景物時，若將亮度調得很適中的話，畫面就會顯得很陰沈，顏色會顯得很混濁。拍攝粉紅色這種以淺色景物為重點的題材時，最好將亮度調亮一點，這樣才能讓相片顯得好看。

相當於100mm（微距）　程式自動曝光
光圈F5.6　1/500秒　＋1.0EV
ISO200　白平衡：自動　單次自動對焦

將整個畫面調暗一點
可讓相片更沈穩

若將這種場景拍得亮一點的話，相片往往會顯得膚淺與輕浮。這時只要將亮度調得比恰到好處的亮度還要再暗一點的話，便會讓畫面具有深度，使相片顯得很緊湊。

相當於28mm　程式自動曝光　光圈F2.8　1/30秒　－0.3EV　ISO200　白平衡：自動　單次自動對焦

拍攝相片時，應將畫面之中最明亮的部位拍得暗一點

黑色部位很多時，應使用負曝光補償

拍攝相片時應注意盡量不要讓白色景物出現在畫面裡

若　想讓相片顯得很沈穩的話，就要調整亮度，將相片中最想讓人觀看的部分拍得稍微暗沉一點。如果可以的話，應盡量將深色或昏暗的景物拍進畫面裡，這樣效果會比較好，亮度調整作業也比較容易進行。

若淺色或明亮的景物出現在畫面裡的話，即使將亮度調得比較暗一點，也會很容易的讓觀看這張相片的人將視線集中在這個部分。由於這會使相片顯得不夠緊湊，因此最好改變拍攝位置或調整拍攝高度，在構圖作業上下一點功夫，盡量不要讓這些景物出現在畫面上。

若以畫面中的明亮部分(高光部)為基準，將畫面調暗一點的話，則昏暗的部分將會因此而變得更暗，有時候還會變成一片漆黑。

最想讓人觀看的部分若出現這種漆黑的現象的話，當然不會讓人感到滿意，但要是背景等景物上或多或少出現全黑現象的話，畫面就會顯得比較緊湊，視覺效果上就會比較好。

高光部

高光部（highlight）是指影像之中的明亮部分。高光部之中最明亮的部位則稱為「最高光部（highest light）」。相反的，影像之中的陰暗部分，則稱為「暗部（shadow）」。

漆黑

相片裡的陰暗部分（暗部）被拍攝得太暗，而呈現出整片都是黑色的狀態。

將畫面拍得稍微暗一點
可讓顏色顯得很濃

當畫面出現很多黑色的景物時，若以一般的曝光方式加以拍攝的話，相片就會過於明亮，顯得有些膚淺。尤其是在拍攝對顏色很講究的場景時，最好將亮度調得暗一點。當相片被拍得比較暗之後，整個畫面就會產生深邃感，顏色也會顯得很濃厚。

相當於200mm　程式自動曝光　光圈F4
1/250秒　−0.7EV　ISO100
白平衡：自動　單次自動對焦

以向陽處為基準來調整亮度

被陽光照到的景物若被拍得太過明亮的話，藍天就會顯得輕淡。若將被陽光照到的景物的亮度調到恰到好處的話，陰影就會顯得很醒目。這時整個畫面會更為緊湊，成為一張具有安定感且很穩重的相片。

相當於24mm　程式自動曝光　光圈F5.6
1/125秒　−0.3EV　ISO100
白平衡：自動　單次自動對焦

強調高光部位並用黑色景物
將它凸顯出來

拍攝光線與陰影這種對比很強烈，也就是明暗差很大的場景時，最好將畫面調暗一點，以便讓觀看相片的人能夠將視線集中在被光線照到的明亮景物上。即使因為這樣，而讓陰暗的部位呈現出漆黑現象，有時也沒有什麼大礙。

相當於85mm　程式自動曝光　光圈F5.6
1/250秒　−0.7EV　ISO100
白平衡：自動　單次自動對焦

擔心相機晃動時
應將ISO感光度設定為自動

由於在陰暗場所拍攝相片時，很容易發生相機晃動或被攝體晃動的情形，因此只要將快門速度提高，便可防止這種情形。正因為這樣，就必須提高ISO感光度，但只要事先將ISO感光度設定為「AUTO」的話，就不用調來調去了。

相當於18mm　程式自動曝光　光圈F4　1/30秒　−1.0EV　ISO400　白平衡：自動　單次自動對焦

 將ISO感光度設定為自動時
應與程式自動曝光搭配使用

 若有使用變焦鏡頭的話，還
可有效防止相機晃動

 為避免被攝體晃動現象的發
生，應注意快門速度

決

定相片明暗程度的曝光是藉由光圈與快門速度的組合及「ISO感光度」來調節。只要使用自動曝光（AE）功能，相機便會自動決定光圈與快門的最佳組合，而在ISO感光度方面，有些相機具有「AUTO」的選項，只要使用這個選項即可。由於ISO感光度設定得越高（高感光度），畫質就會變得越粗糙，因此拍攝相片時，應該盡量將ISO感光度設定得低一點（低感光度）。不過，由於目前的數位相機即使在高感光度也能拍出畫質極佳的相片，因此除了使用三腳架時，幾乎所有的情況都可放心的使用ISO感光度的「AUTO」選項。當我們從明亮的場所移動至陰暗的場所之後，常會忘記將ISO感光度調高，而發生因相機晃動或被攝體晃動的情形。不過，若將ISO感光度設定選項設定為「AUTO（自動）」的話，便可避免這種情況。同樣的從明亮的場所移動至陰暗的場所，忘記把感光度調低的情形也就不會再發生了。此外，由

ISO感光度

以數值來標示的對光線的敏感程度。這個數值越大,對光線的敏感程度越高,在陰暗場所時,可以很容易的將相片拍攝下來。一般來說,感光度越高,影像的粒子會顯得越粗糙。

快門速度

快門為用來將光線照射到影像感測器的時間加以調節的裝置。從快門開啟到關閉的這一段時間則稱之為快門速度。快門速度越快,光線的照射時間越短,快門速度越慢,光線的照射時間越長。

使用快門先決自動曝光模式時應將ISO感光度設為自動

將ISO感光度設定為自動時,可有效的防止手振現象的發生。若依據拍攝現場的情況,以手動方式將ISO感光度加以設定的話,往往會發生不知道應將ISO感光度設定為多少、在設定ISO感光度時錯失拍攝良機等情形。

相當於50mm 程式自動曝光 光圈F1.4 1/60秒
ISO400 白平衡:自動 單次自動對焦

配合變焦鏡頭使用時很有效果

以變焦鏡頭拍攝相片時,望遠端所拍到的手振及被攝體晃動現象,比廣角端還要明顯。若將ISO感光度設定成自動,再以變焦鏡頭拍攝相片的話,相機便會辨識鏡頭的操作情形,並視需要自動將「ISO感光度」加以調高或調低。若配合使用程式自動曝光模式時,效果會更好。

相當於100mm 程式自動曝光 光圈F5.6
1/250秒 ISO400 白平衡:自動 單次自動對焦

[One Point Lesson]

使用三腳架時需將ISO感光度調低

拍攝相片時,若將相機裝在三腳架上的話,就不用擔心手振的發生,也不需將ISO感光度提高。不過,ISO感光度若還是被設定為自動的話,相機會自動將感光度調低,因此這時需以手動方式將感光度調低。要注意即使使用三腳架還是會有被攝體晃動的情形,應依據現場狀況,以手動方式將感光度調高,以便能夠使用較快的快門速度來拍攝。

於變焦鏡頭在望遠端時,越容易發生手振,因此在陽光充足的戶外拍攝相片時,就必須注意這一點。這時只要以程式自動曝光模式拍攝相片,就會有很好的防手振效果,而且在ISO感光度被設定為自動調整的情形下,當變焦鏡頭在望遠端時,相機會自動調整為高感光度,在廣角端時,調整為低感光度,以便能夠提高或降低快門速度,這種操作方式用起來非常方便。

不要介意雜訊
要以確實拍到為優先

當感光度被設定為自動時，有時無法防止被攝體晃動情形的發生。這時應以手動方式將感光度調高，以獲得足以防止手振與被攝體晃動等情形發生時所需要的快門速度。

相當於400mm　光圈先決自動曝光　光圈F2.8　1/1000秒　＋0.3EV　ISO800　白平衡：自動　連續自動對焦

將ISO感光度調高防止手振與被攝體晃動等情形的發生

即使在微暗的場所，也應以臨場感為重，將感光度調高

拍出有手振現象的相片時，就不要再顧慮雜訊了

拍　攝移動中的被攝體時，且在ISO感光度被設定為自動的情況下，有時候無法獲得足以用來將被攝體的動作凍結下來的快門速度。遇到這種情形時，應以手動方式將感光度調高。使用高感光度除了可提高快門速度之外，也可以用來使光圈縮小，進而獲得比較深的景深。在室內等比較陰暗的場所裡拍攝相片時，只要使用閃光燈，就可防止手振與被攝體晃動等情形的發生。若打光的技術非常好，靠著照明器材與攝影技術就能解決這個問題的話，當然是件好事，但相機的內建閃光燈發射出來的光線會形成很強烈的陰影，這在相片上會顯得很不自然。

使用現場的光線，能夠讓拍攝出來的相片顯得很自然，為了做到這點，應將內建閃光燈的閃光功能關閉，並將ISO感光度調高。這樣便可防止手振與被攝體晃動等情形的發生，而且拍攝出來的相片氣氛與眼睛所見到的情形相去不遠，顯得很有臨場感。現在的數位相機即

晃動

快門按鈕被按下的那一剎那，因相機晃動以致整張相片顯得都在動的情形稱為「手振」，被攝體的動作顯得模糊的情形則稱為「被攝體晃動」。

雜訊

會使影像變粗導致畫質變差的白色或其他顏色的小小斑點。ISO感光度越高時，雜訊就出現得越多。出現雜訊的話，可以使用相機的雜訊抑制功能來降低雜訊。

ISO感光度的上限應由自己決定

現在的數位相機即使在ISO800的情況下，也能拍出畫質非常高的相片。最新的機種即使在ISO1600或3200的情況下，也能拍出不錯的相片。需將感光度調到多高，這應由使用者自己決定。請讀者依據自己使用的相機，訂出感光度的上限。

相當於50mm　程式自動曝光　光圈F5.6　1/60秒
ISO200　白平衡：自動　單次自動對焦

善用現場光，相片才會顯得自然

在室內拍攝料理時，若使用內建閃光燈的話，食物表面上會出現不自然的反光，或出現黑色的陰影，以致料理看起來不好吃。若以高感光度，並善用現場的光線加以拍攝的話，就可將食物拍得很自然。

相當於28mm　程式自動曝光　光圈F4　1/8秒　ISO400
白平衡：自動　單次自動對焦

[One Point Lesson]

防手振功能也無法防止被攝體的晃動

相機或鏡頭所搭載的防手振功能是一項很便利的功能。不過，這項功能只能夠防止手振的發生而已，對於被攝體晃動的防止，根本沒有效果。若要防止被攝體晃動情形的發生的話，只能配合被攝體的移動速度，將快門速度調得比較快。只要快門速度快得足以防止被攝體晃動情形的發生的話，在多數的拍攝場景下，也能夠防止手振情形的發生。

使在感光度極高的情況之下，拍攝出來的相片已經不太會發生因雜訊所引起影像變粗的情形。ISO感光度越低，畫質當然就會越平滑、越清晰，但若因手振或被攝體無意的晃動而拍出失敗的相片的話，那就沒有任何意義了。一張沒有出現晃動現象的清晰相片即使因為雜訊較多以致畫質變差，也是一張可以接受的相片。

不需指定白平衡模式，
以自動功能來修正顏色

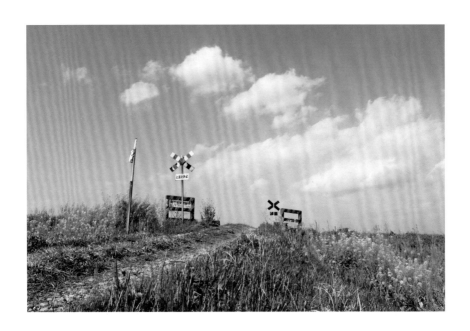

現在的數位相機的白平衡功能的「自動」設定選項都有很高的精確度，可以因應各種光線的種類與狀態，使用起來非常方便。
從某方面來說，這項功能已達到萬能的境界，建議可將白平衡設為「自動」。

相當於28mm　程式自動曝光　光圈F11　1/500秒　ISO100　白平衡：自動　單次自動對焦

 AWB可以因應各種拍攝場景，使用起來很方便

 即使光線的種類與狀態有所變化，AWB也可自動對應

 AWB可防止因手動設定的更改或忘記恢復造成的失敗

光 線有很多的種類與狀態，這些種類與狀態如有不同，便會對相片的顏色造成影響。這種光線差異的判定基準為「白色」，基本上，只要將白色的物體拍成白色，這樣一來其他的顏色也都會正確的呈現出來。不過，人的眼睛不論在何種狀態下，都能將白色物體看成白色，相機則無法做到這點。

白天時，陽光的顏色為白色、清晨與傍晚時，陽光的顏色則變成黃色或紅色。鎢絲燈的光線顏色為紅色，日光燈的光線顏色為藍色。如果白色物體沒有被拍成白色的話，相片上的顏色就會顯得不自然，這時就需將白平衡加以調整。

相機的白平衡功能設定選項中有交由相機自動將白平衡加以調整的「自動白平衡」(AWB)選項，還有「日光」、「陰天」、「白熾燈」、「日光燈」等需視光線的種類與狀態來選用的設定選項，只是這些選項的名稱會因機種的不同而有差異。

現在的數位相機的自動白平衡功能都有很強的性能，以前那種時而

AWB

「Auto White Balance(自動白平衡)」的簡稱,這是將白色物體拍成白色的白平衡功能的設定項目之一。相機會根據拍攝現場的狀況,自動調整白平衡。

混合光線

從外面照射進來的陽光、日光燈的光線同時出現在室內,同時出現多種色溫(單位為K=Kelvin)不同的光線混雜在一起的狀態。

有混合光線時當機立斷使用「AWB」

將白平衡設定為「陽光」時,鎢絲燈所照射到的部分,會出現顏色不自然的情況。設定為「白熾燈」時,陽光所照射到的部分也有這種現象。在混合光線的條件下拍攝相片時,由於沒有最佳的白平衡設定選項,因此選用「自動白平衡」就對了。

相當於35mm 程式自動曝光
光圈F5.6 1/125秒 ISO200
單次自動對焦

自動 　　　　　　　 日光

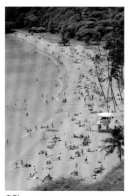
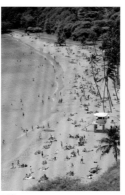

自動 　　　　　　　 日光

「日光」不一定是最好的設定項目

即使將白平衡設定為「日光」,也不一定能夠完整的將眼睛所見到的顏色及自然的顏色呈現出來。「自動白平衡」雖然也很難將顏色重現得很完美,但比較不會將不自然的顏色拍攝出來,容易呈現較討喜的顏色。

相當於100mm 程式自動曝光
光圈F11 1/500秒 ISO200
單次自動對焦

成功時而失敗或誤差太大的情形已經大為改善。因相機機種的不同,自動白平衡多少會有優劣的差異,但與白平衡功能的其他選項相比,在大多數的拍攝場景中,這項選項還是比較容易獲得好的結果。在晴朗的日子裡拍攝相片時,即使將白平衡設定成「日光」,相片的顏色也會因為季節、時間、光線狀態等等條件,而產生微妙的變化。在室內拍攝相片時,即使將白平衡設定成「日光燈」,由於日光燈的種類繁多或日漸老化,加上還會受到牆壁、地板與天花板等周圍環境的影響,因此嚴格來說,這不一定會讓我們拍到正確的顏色。

移動至不同的場所拍攝相片時,需依據光線的種類與狀態,選用不同的白平衡設定項目。但卻容易忘記更改回來,便會使顏色顯得不自然,這種失敗的例子也常發生。這時若選用AWB的話,相機便會自動為我們調整白平衡,這會讓人很放心,也很方便,讓我們積極的活用吧。

以白平衡功能拍出
可讓人留下印象的相片

儘管AWB能夠因應各種拍攝狀況，但也會將夕陽之類令人感動的顏色拍得平凡無奇。這時應選用其他的白平衡設定選項，將夕陽應有的顏色重現出來。

相當於300mm　程式自動曝光　光圈F11　1/250秒　−0.3EV　ISO100　白平衡：日光　單次自動對焦

● 白平衡調整出來的正確顏色
　不一定是自己喜歡的顏色

● 以底片的感覺以及白平衡的
　「日光」選項拍攝相片

● 選用各種白平衡的設定選項
　然後挑選中意的相片

　　將白平衡設定成「自動」（AW
B）時，固然可讓人放心，但這當然無法忠實的將實際的顏色呈現出來。不過，若是因為這樣，便在陰天時，將白平衡設定成「陰天」，在有陰影的情況下，將白平衡設定成「陰影」的話，相片的顏色會顯得很不自然，由於這會比設定成「自動」時，還要糟糕，因此不建議採用這種做法。

　　「日光」為可以使用接近底片的感覺來拍攝相片的白平衡設定。選用日光之後，「有陰天味道的顏色」、「有陰影味道的顏色」拍攝時的光線顏色就可以顯得很自然。選用AWB時，若相片的結果如果與想要呈現的感覺相差太遠，不妨先試著將白平衡設定成「日光」吧。

　　如果想讓相片顯得更自然，可以嘗試各種白平衡，這也是一個很好的方法。不論如何，先將心力集中在攝影作業上，然後將色調符合自己喜歡的相片作業上，然後將色調符合自己喜歡的相片挑選出來即可。只要利用白平衡的微調功能，就可以仔細的調整相片的色調。

日光

為白平衡功能的設定項目之一。適合在晴天下的戶外拍攝相片時使用。有些相機廠商將這項選項稱為「晴天」。

以底片的感覺讓相片顯得很自然

如果很重視拍攝現場的光線狀態，在戶外拍攝時，只要將白平衡設定成「日光」來拍攝相片就好了。若想要以底片的感覺將相片拍攝出來的話，建議也使用這種做法。若在室內或戶外之外的場景拍攝相片，將白平衡設定成「自動」，就可以得到不錯的效果。

相當於24mm　光圈先決自動曝光
光圈F8　1/500秒　ISO200
單次自動對焦

自動

日光

自動

日光燈

嘗試使用白平衡的各項設定項目

拍攝夜景時，只要將白平衡設定成「自動」或是「日光」，基本上並沒有問題。不過，由於日本一到晚上時，街上都有很多的日光燈以及水銀燈，因此，這時若將白平衡設定成「日光燈」的話，有時候會讓夜景的顏色顯得更自然。

相當於35mm　光圈先決自動曝光　光圈F8　8秒
ISO100　單次自動對焦

將相片的顏色強調出來以加深印象

若是想將夕陽的光線狀態顯得很自然的話，在白平衡被設定成「自動」的情況下，白平衡會被調整得太過頭，往往會讓相片的顏色顯得很乏味。若依序將白平衡設定成「日光」、「陰天」、「陰影」的話，便可讓相片裡的夕陽顯得紅紅的，看起來與真正的夕陽毫無兩樣。

相當於300mm　光圈先決自動曝光　光圈F11
1/2000秒　ISO200　單次自動對焦

自動

陰影

01
拍攝相片之前不可不知的基本攝影知識

顏色

讓相片的顏色顯得更加自然

即使是相片調控功能的「標準」設定選項，也可以將相片拍得很鮮豔、漂亮，且讓人感到滿意。「鮮豔」設定選項有時也會出現太過鮮豔，讓相片顯得很不自然的情形，這點應多加注意。

相當於28mm　程式自動曝光　光圈F11　1/500秒　－0.3EV　ISO200　白平衡：自動　單次自動對焦　相片調控：標準

● 即使是「標準」設定選項也可　　● 將對比與彩度都調得少一點　　● 畫面如果有鮮豔的景物時，
　以將相片拍得很鮮豔、漂亮　　　拍出的相片才會顯得很好看　　　需避免選用「鮮豔」選項

相片調控功能是一種如同在顏色或色調等條件上都各具特色的底片一樣，可依據被攝體、場景與個人的喜好由使用者加以選用的功能。每家相機製造廠商對這種功能都有不同的命名方式。相片調控功能中的「標準」之類的標準設定選項會因廠商及機種的不同，使得相片的顏色表現以及鮮豔程度都有不同的變化。與「標準」設定選項相比，可讓顏色變得更鮮豔的「鮮豔」設定選項可讓相片產生強烈的感覺及美麗的樣貌。若將這兩者詳細加以比較的話，由於以「標準」設定選項拍攝出來的結果比較遜色，因此一般人往往都選用「鮮豔」設定選項來拍攝，但有時也會出現顏色太過鮮豔等效果很強烈的情形，這反而使得相片顯得很不自然。

將對比與彩度調得少一點，整張相片才會顯得很好看。即使是選用「標準」設定選項來拍攝相片，也可以將相片拍得很鮮豔，且讓人感到滿意。當然，因為天候等拍攝條件等因素，使得相片顯得不夠鮮豔的

對比

影像之中從最亮的部分到最暗的部分之間的幅度。當明暗的差距非常明顯時，這種情形便稱為「對比很高」，當明暗差距幾乎沒有出現並顯得很模糊時，這種情形則稱為「對比很低」。

彩度

顏色的鮮豔程度。顏色顯得非常鮮明的情形，稱之為「鮮豔(vivid)」。相反的，當某個顏色的彩度消失的話，這個顏色便會成為白色、黑色、灰色之類的灰階色彩。

選用一般的選項，影像才會顯得很自然

與「鮮豔」設定選項相比，「標準」設定選項的拍攝結果顯得中規中矩。不過，以客觀的角度來看，美中不足的情形往往才是最好的結果。一張顏色很沈穩的相片比較耐看，長時間觀看時，也不會看膩。

相當於24mm 程式自動曝光 光圈F8
1/250秒 －0.3EV ISO100
白平衡：自動 單次自動對焦

標準　　　　　　　　鮮豔

標準

拍攝鮮豔的被攝體時選用「標準」選項

拍攝紅色或黃色這類顏色原本就很鮮豔的景物時，若選用「鮮豔」設定選項的話，影像會顯得更鮮豔，但也會顯得很不自然。除了景物不夠鮮豔的情形以外，一般情形下，只需選用「標準」設定選項來拍攝相片即可。

相當於50mm 程式自動曝光 光圈F2.8
1/250秒 ISO100 白平衡：自動
單次自動對焦 相片調控：標準

情形也時常發生，不過，「鮮豔」設定選項有時才是最佳的選擇。當畫面有紅色或黃色等鮮豔的景物時，由於這一類的景物會令人覺得很礙眼，因此應避免選用「鮮豔」設定選項。此外，選用「風景」、「人像」等設定選項時，也有可能無法將這些被攝體拍得很好。基本上，只要依據拍攝情況，從「標準」與「鮮豔」設定選項之中擇一選用，便幾乎可以毫無問題的因應各種場景。

了解一下自己愛用的數位
單眼相機的基本性能吧

對於自己的相機瞭解程度是非常重要的事。相機用久了之後，如果對於相機的某些地方感到不滿意的話，不妨想想對哪一方面感到不滿意，這會成為換購新相機時的參考依據。數位相機的優劣通常是以「像素」來判斷的，若只是要拍攝一般的相片的話，1000萬像素的相機就很夠用了。如果還有更高的需求的話，可以購買裝有較大型的影像感應器的相機，這種相機的畫質會比較好。

在鏡頭交換式相機方面，將由鏡頭照射過來的光線加以感光的影像感應器類型主要可分為三種，其中的差異為為尺寸，三者的面積由小至大依序為「4/3／MICRO 4/3」、「APS-C」與「35mm全片幅」。在同樣的焦距之下，由於4/3／MICRO 4/3相機的換算倍率為35mm全片幅相機的2倍，因此，若是用來拍攝運動攝影等望遠攝影，若使用4/3／MICRO 4/3相機時，會相當有利。35mm全片幅相機由於其影像感應器的面積很大，因此可以拍到比較大的散景，進行廣角攝影時也比較有利。最普遍且很受歡迎的機種為APS-C相機，有眾多款式可供選購，專用鏡頭以廣角鏡頭為主，款式非常充足。

數位相機雖然是多功能的機器，但沒有使用的功能可以置之不理。這是因為每個使用者的拍攝風格、主要的拍攝對象與場景都不盡相同的緣故。舉例來說，1秒之內可以拍攝數張相片的連拍功能是否很重要，就要看使用者的需求而定了。畫質方面，像以前那種不同機種之間的差距甚大的現象已不復見。在顏色表現方面，只要按照自己的偏好來選購就可以了。不過，在高光度的性能方面，不同機種之間存在著很大的差異。由於其中的好壞需由使用者來判斷，因此只要自己事先將在高感光度的情況下，畫質能夠呈現到何種程度的條件加以設定就可以了。

影像感應器的大小比較

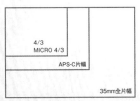

數位單眼相機的影像感應器主要分為3種。

單眼相機

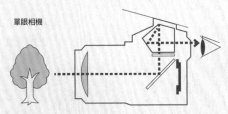

平常都是透過觀景器觀看來自鏡頭的影像，拍攝相片的時候，反射鏡會向上彈起，然後影像感應器便將影像記錄下來。

無反光鏡式單眼相機

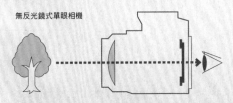

以液晶觀景器或相機背面的液晶螢幕觀看由影像感應器傳來的影像，並拍攝相片。

2

[鏡頭操作、腳步移動]

不要依賴鏡頭，
移動自己的雙腳
發揮鏡頭的特性

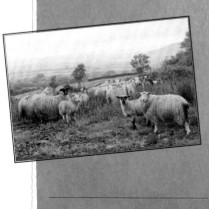

操作鏡頭及移動腳步來掌握「拍攝距離」

即

使將相機的功能都運用得很純熟，也不會對相片產生多大的改變。因為在攝影表現上，相機並不重要，相機以外的事物才重要。

在這些事物之中，我們能夠馬上操作的就是鏡頭操作及腳步移動。

鏡頭操作(lens work)是指操作變焦鏡頭、更換鏡頭之類的鏡頭運用，不過，這不僅僅只是運用鏡頭來調整畫面涵蓋的範圍而已。

若想拍攝出朦朧模糊的散景效果的話，一般人最先想到的就是調整

［鏡頭操作］

❶ 將景物拍進畫面時，需很均衡的將範圍決定出來

❷ 藉由鏡頭焦距的改變來控制景深

❸ 善用拍攝技巧，將臨場感與震撼力呈現出來

鏡頭操作❶：即使是拍攝同一個被攝體，只要鏡頭的視角不同，相片的樣貌就會不同。

鏡頭操作❷

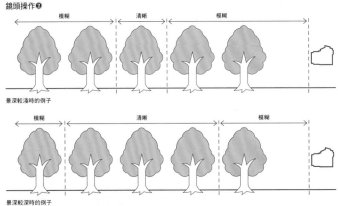

景深較淺時的例子

模糊　清晰　模糊

景深較深時的例子

模糊　清晰　模糊

以標準鏡頭拍攝

以望遠鏡頭拍攝

以廣角鏡頭拍攝

鏡頭操作❸：據自己的拍攝構想，運用變焦鏡頭，或分別使用不同的鏡頭。

光圈來達到這個目的。不過，並不
是每個鏡頭都具備大光圈的能力，
只有一些具備大光圈、大口徑的高
價鏡頭才能夠使用。使用一般相機
所搭配販售的鏡頭拍攝相片時，即
使將光圈開到最大，也無法拍出很
好的模糊效果。換句話說，即使使
用相機的功能到極致，依然無法取
得大光圈的效果。

若想要拍出朦朧的散景效果，就
必須藉由鏡頭的操作與與腳步移動
（Foot work）。當然，這種方式所
能控制的不是只有散景效果而已。
鏡頭操作與腳步移動這兩種方式的
組合可以讓相片具有更多采多姿的
表現。

若是想讓整個畫面顯得很清晰的
話，與其利用第一個想到的光圈調
整，不如使用鏡頭操作與腳步移動
這兩種方式的組合。

最重要的關鍵就是「距離」。請以
本章做為參考，將腳步移動與鏡頭
操作的訣竅加以練習，以便能夠將
其運用得很純熟。

腳步移動❶：根據自己的拍攝構想來
決定是在離被攝體很近的地方拍攝，
或是以望遠鏡頭將景象拉過來。

腳步移動❷：拍攝想要拍攝的被攝體時，只要選用適
宜的拍攝角度，就可將主題凸顯出來。

［腳步移動］

❶ 藉由拍攝距離的改變來控制景深
❷ 調整拍攝位置與高度，以提升相片效果
❸ 處理背景時也需移動自己的腳步

腳步移動❸：拍攝相片時，為了
讓背景不會顯得很礙眼，應移動
腳步，選擇適當的拍攝位置。

鏡頭操作

將寬廣的範圍拍進整張相片裡

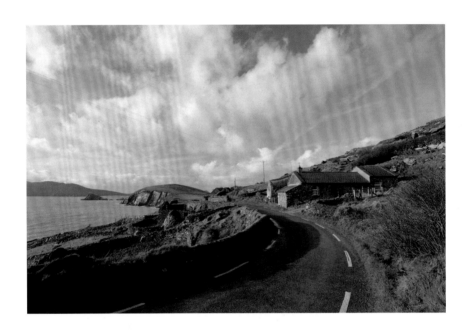

廣角鏡頭的迷人之處為，可以獲得寬闊的視角，也就因為這樣，這種鏡頭可以將很多的景物拍進畫面裡。拍攝這張相片時，我將鏡頭稍微朝上，讓天空在畫面裡佔多一點的比例，以便將風景的寬闊情形強調出來。

相當於18mm　程式自動曝光　光圈F5.6　1/125秒　−0.3EV　ISO100　白平衡：自動　單次自動對焦

● 橫幅與直幅這兩種畫面的相片都要拍攝

● 只要將鏡頭稍微朝上或朝下就可將寬廣的情形強調出來

● 若想拍攝更寬廣的範圍時，就要使用超廣角鏡頭

一般來說，焦距為28～35mm的鏡頭稱之為廣角鏡頭，焦距為24mm以下的鏡頭則稱為超廣角鏡頭。一般數位相機所搭配的鏡頭為標準變焦鏡頭，其廣角端的視角相當於廣角鏡頭的視角。除了標準變焦鏡頭之外，也有視角可含括廣角鏡頭與超廣角鏡頭之拍攝範圍的廣角變焦鏡頭與超廣角變焦鏡頭。

若將相機拿在手上並拍攝相片的話，通常都會拍出橫幅的相片。由於橫幅與直幅的相片會讓人有不同的視覺感受，因此拍攝相片時，不要抱著這張拍成橫幅，下一張拍成直幅的想法，而是要將橫幅與直幅的相片都拍攝下來。剛開始時不需要思考要拍成直幅是橫幅相片，等拍攝回家後再去思考。幾次之後就能夠瞭解什麼樣的情況下適合直幅或是橫幅。

例如進行風景攝影作業時，若想用廣角鏡頭將寬闊的景象凸顯出來的話，最好是將相片拍成橫幅。由於人類的視野是向左右兩邊擴展開來的，因此橫幅的相片自然就比較

視角

表示拍攝範圍有多大的數值，通常會以角度來標示。廣角鏡頭的視角較寬廣，望遠鏡頭的視角較狹窄。影像感測器的面積越小，視角就越小。

焦距

從鏡頭的中心點（主點）至對焦平面（＝影像感測器）的距離。鏡頭的焦距若比較短，則此鏡頭為廣角鏡頭。焦距若比較長，則為望遠鏡頭。

橫幅與直幅相片給人不同的感覺

當我們看到雄偉壯觀的風景時，往往會使用廣角鏡頭並以橫幅的畫面，將這種寬闊的場景凸顯出來。不過，以直幅的畫面將縱向延伸的場景拍攝成具有生動感覺的相片，也是不錯的做法。

相當於24mm　程式自動曝光　光圈F8
1/250秒　＋0.3EV　ISO100
白平衡：自動　單次自動對焦

拍攝時，將鏡頭稍微朝上或朝下

當我們想要將景物的高度強調出來時，最好使用廣角鏡頭並以直幅的畫面將此場景拍攝下來。若將鏡頭朝上，讓相片具有往上看的感覺的話，視覺效果會很明顯。若想將景物的深度凸顯出來，需採取相反的做法，也就是將鏡頭朝下，才會讓相片具有俯視的感覺。

相當於20mm　程式自動曝光　光圈F8
1/250秒　ISO100　白平衡：自動
單次自動對焦

[One Point Lesson]

影像感測器的大小對視角的影響

將同樣焦距的鏡頭裝在不同的數位單眼相機上時，有些種類相機種會使鏡頭的視角變得比較狹窄。這是影像感測器的面積較小所引起的現象，這種現象對望遠攝影作業比較有利，相反的，對廣角攝影作業就極為不利。本書一律將拍攝時的鏡頭視角換算成使用35mm全片幅數位單眼相機時的鏡頭焦距，並將其標示成「相當於○○mm鏡頭」。

容易進入我們的眼簾。而且這種畫面也會讓我們產生穩定的感覺。而若想將縱向延伸、高度與深度的情形呈現出來的話，最好將相片拍成直幅。若想將景物的高度凸顯出來的話，應將鏡頭稍微朝上，拍攝出來的相片便會讓人有往上看的感覺。若想將景物的深度凸顯出來的話，則需將鏡頭稍微朝下，相片便會讓人有往下觀看的感覺。當然拍攝橫幅相片時也是如此，只要將鏡頭稍微朝上或朝下，就可以將景物的高度或深度強調出來。

02

不要依賴鏡頭，移動自己的雙腳發揮鏡頭的特性

將遠方的景物
拉近、放大來凸顯震撼力

拍攝動物或運動等這類不易接近的被攝體或場景時，若使用望遠鏡頭的話，就會有很好的效果。只要將景物拍進整個畫面，使其在畫面上顯得很大的話，就可讓相片顯得很有震撼力。

相當於400mm　程式自動曝光　光圈F5.6　1/250秒　ISO200　白平衡：自動　單次自動對焦

使用望遠鏡頭將相片拍得很有震撼力並讓其顯得很簡潔

不知道如何取捨時，不妨同時使用廣角與望遠鏡頭拍攝

使用望遠鏡頭容易發生失焦或晃動的情形，需特別注意

　　一般來說，焦距為70～135mm的鏡頭稱為中望遠鏡頭，焦距為200～300mm左右稱為望遠鏡頭，400mm以上的鏡頭則稱為超望遠鏡頭。

　　一般的標準變焦鏡頭的望遠端的視角相當於中望遠鏡頭的視角。除了標準變焦鏡頭之外，也有視角可含括中望遠鏡頭至望遠鏡頭之拍攝範圍的望遠變焦鏡頭。

　　可將位在遠方的景物拍進整個畫面，並將其拍得很大，是望遠鏡頭的魅力。在無法靠近被攝體拍攝相片的情況下，若能使用這種鏡頭的話，就會很方便。由於使用望遠鏡頭拍攝相片時，容易發生手振、失焦或晃動的情形也會很明顯的呈現出來，因此必須特別注意這點。

　　面對寬闊的風景時，不要只使用廣角鏡頭拍攝相片，不妨也使用望遠鏡頭拍攝相片。大膽的將風景的一部份加以剪裁，會讓相片顯得很有震撼力。不知道該如何取捨的時候，不妨同時使用廣角鏡頭與望遠鏡頭拍攝，這樣就可在事後選出比較好看的相片了。

標準變焦鏡頭

這是視角包含從28mm左右的廣角鏡頭至50mm左右的標準鏡頭至70mm左右的中望遠鏡頭的變焦鏡頭。數位單眼相機所搭配的鏡頭幾乎都是這種鏡頭。

望遠(相當於100mm)

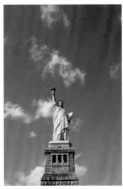
廣角(相當於28mm)

同時以廣角與望遠鏡頭拍攝相片

廣角鏡頭雖可將寬闊的範圍拍攝進來，相反的，也很容易使畫面顯得很鬆散。以標準變焦鏡頭拍攝相片時，應盡量不要只以廣角端將寬闊的景物拍攝進來，同時也要以望遠端拍攝具有強烈感覺的相片。

程式自動曝光　光圈F11　1/250秒
ISO100　白平衡：自動　單次自動對焦

拍攝運動時，最好使用望遠變焦鏡頭

使用望遠鏡頭將被攝體拍得很大，讓其佔滿整個畫面時，會使相片顯得很有震撼力，並可讓人感受到其中的躍動感。由於運動攝影作業大多是在較遠的地方上進行的，因此若有望遠變焦鏡頭的話，將會很方便。

相當於400mm　快門先決自動曝光　光圈F5.6
1/500秒　ISO100　白平衡：自動　連續自動對焦

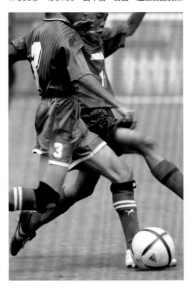

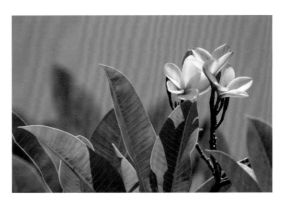

將被攝體裁切得很簡潔

由於廣角鏡頭的視角比較寬廣，因此很容易將各種景物拍進畫面。使用視角比較狹窄的望遠鏡頭拍攝相片時，由於可以不用將這些景物全部拍進畫面，因此可以讓我們只拍攝被攝體，以便讓畫面顯得很簡潔。

相當於300mm　程式自動曝光　光圈F8　1/500秒
ISO100　白平衡：自動　單次自動對焦

將較小的景物拍得很大
將它凸顯出來

使用標準變焦鏡頭拍攝相片時，只要將變焦鏡頭調整至望遠端，然後在鏡頭最近拍攝距離的情況下接近被攝體，就可將被攝體拍得很大，使其佔滿整個畫面。同時背景也可以很容易的將被背景拍得很模糊，將被攝體凸顯出來。

相當於100mm　程式自動曝光　光圈F3.5　1/1000秒　＋0.7EV　ISO100　白平衡：自動　單次自動對焦

● 使用變焦鏡頭的望遠端，並在最近拍攝距離接近被攝體

● 即使沒有大光圈，也可得到模糊的背景，凸顯出被攝體

● 使用望遠鏡頭更容易發生晃動或是手振，要特別注意

輕便型數位相機裡有一種名為「近拍模式」的功能，只要使用這項模式，就可將微小的被攝體拍滿整個畫面。不過，數位單眼相機並沒有同樣的功能。有很多種的數位單眼相機都有名為「微距」或類似名稱的拍攝模式，但若只單獨使用這個模式的話，還是不能進行微距攝影作業。以數位單眼相機拍攝距攝影作業。以數位單眼相機拍攝相片時，只要使用名為「微距鏡頭」的近攝專用鏡頭，就可盡情的將微小的被攝體拍得很大。

當然，使用數位單眼相機所搭配的標準變焦鏡頭時，也能夠進行某種程度的近攝作業。若要這樣做的話，需將變焦鏡頭調整至望遠端，然後儘量靠近被攝體，事先查詢鏡頭的最近拍攝距離，有些鏡頭的對焦距離的最近拍攝，儘量使用最近對焦距離來進行拍攝，儘量使用最近廣角端與望遠端的最近對焦距離並不相同，需特別注意。

進行近拍作業時，即使不將拍攝模式設定成「微距」模式，也不會有任何問題。這時也無須為了將背景拍得很模糊，並將被攝體凸顯出

最近拍攝距離

鏡頭能夠進行對焦作業的最短距離。由於相機鏡頭與被攝體的距離比這段距離還近時，相機無法合焦，因此使用自動對焦功能時，合焦警示燈便會閃爍，發出警示訊息。

程式自動曝光

為了將亮度適中的相片拍攝出來，交由相機自動設定光圈與快門速度的功能。相反的，由拍攝者自行設定光圈與快門速度的方式，則被稱為「手動曝光」。

慢慢接近被攝體並進行對焦作業

將變焦鏡頭調整至望遠端，然後確實的進行對焦作業，並慢慢的接近被攝體。這時需確認合焦警示燈有沒有發出閃光。若合焦警示燈發出閃光的話，便表示相機離被攝體太近了。這時應將距離拉開，重新進行對焦作業。

相當於100mm 程式自動曝光 光圈F5.6 1/125秒 ＋1.0EV ISO100 白平衡：自動 單次自動對焦

使用程式自動曝光模式就可以了

進行近攝作業時，若想將背景拍得很模糊，並將被攝體凸顯出來時，即使沒有將光圈開得很大，也不會有任何問題。只要使用變焦鏡頭的望遠端進行近攝作業的話，背景自然就會被拍得很模糊。即使使用程式自動曝光模式，讓相機進行自動曝光作業，結果也是一樣。

相當於85mm 程式自動曝光 光圈F5.6 1/500秒 ＋0.3EV ISO100
白平衡：自動 單次自動對焦

[One Point Lesson]

使用微距鏡
將被攝體拍得更大

最近拍攝距離非常短的「微距鏡頭」是一種近拍專用的交換鏡頭，以花朵、小東西等景物為主要拍攝對象的拍攝者若擁有這種鏡頭的話，將會非常方便。若想在使用標準變焦鏡頭等現有的鏡頭來拍攝微距相片時，可以使用一種名為「微距鏡」的微距配件。只要將微距鏡裝在鏡頭的前端，就可將被攝體拍得比平常的拍攝結果還要大。

來，而特意將曝光模式定成光圈先決模式，進而將光圈開得很大。即使以程式自動曝光模式拍攝相片，在使用標準變焦鏡頭的情況下，效果不會改變，只要靠近被攝體，同樣會將背景拍得很模糊。

進行近攝作業時，容易發生失焦的情形，被攝體晃動、手振的現象也會出現明顯。防止這些現象的發生固然很重要，不過不要只用一種光圈—快門的組合來拍攝。盡量多多拍攝相片，以提升成功率，這點要特別注意。

鏡頭操作

將周邊的景物拍得很模糊
讓主體更明顯

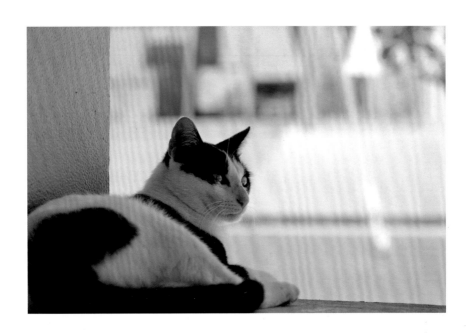

當鏡頭的焦距越長時，換句話說，越是望遠鏡頭，景深就會越淺。若想利用模糊的背景將被攝體凸顯出來的話，使用望遠鏡頭拍攝相片，才會有最好的效果。

相當於200mm　程式自動曝光　光圈F5.6　1/500秒　ISO100　白平衡：自動　單次自動對焦

● 變焦鏡頭的望遠端比較容易將景物拍得很模糊

● 距離被攝體越遠的景物越容易被拍得很模糊

● 在光圈先決模式下，即使將光圈縮小，也沒有大礙

一般認為只需使用光圈，就可以控制背景的模糊程度。不過，若與光圈相比，鏡頭的焦距、拍攝者與被攝者之間的距離（＝拍攝距離）等因素對模糊影像的影響更大。

為了將背景拍得很模糊，固然可將光圈開得很大，但由於與相機一起搭售的標準變焦鏡頭之最大F值並不是很大，因此，我們無法期待這種鏡頭能夠拍出多大的模糊散景效果。若想藉由調節光圈的方式來控制影像的模糊效果的話，就要使用大口徑、大光圈的昂貴鏡頭。在這種情形下，還是要將光圈的調節當成最後的手段來運用。

當鏡頭的焦距越長時也就是焦距越長的望遠鏡頭，景深就會越淺。若想將背景拍得很模糊，將被攝體凸顯出來的話，就需要使用望遠鏡頭，這樣才會有效果。如果是使用標準變焦鏡頭的話，則應盡量以望遠端拍攝相片。在拍攝模式方面，程式自動曝光模式已經足以將相片拍得很好。

最大F值

鏡頭的光圈完全開啟時的F值（＝光圈值），為用來標示鏡頭通光能力的指標。又稱為「最大光圈值」。最大F值的數值越小，鏡頭的通光能力就越高。

光圈先決自動曝光

拍攝者將光圈加以設定之後，相機依據這個條件，自動將快門速度加以調節，以便將曝光適中的相片拍攝出來的功能。「快門先決自動曝光」則與此相反，需先由拍攝者將快門速度加以設定。

以望遠鏡頭將背景拍得模糊

拍攝這類相片時，其前提當然是必須取得必要的視角，而在選用鏡頭時，則應盡量選用望遠鏡頭，這樣才能將背景拍得很模糊。另一個重點為，拍攝相片時，應盡量接近被攝體。

相當於200mm　程式自動曝光
光圈F5.6　1/60秒　＋0.3EV
ISO200　白平衡：自動　單次自動對焦

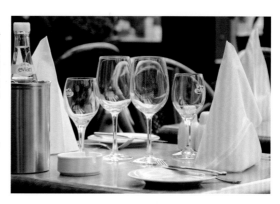

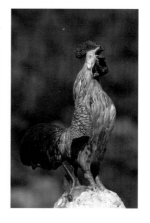

選用比較空曠的背景

即使以望遠鏡頭拍攝相片，若被攝體的背後就是牆壁之類的物體時，也無法將背景拍得很模糊。由於距離被攝體較近的景物不容易被拍得很模糊，離得很遠的景物則比較容易被拍得很模糊，因此選擇比較空曠的背景，也是讓背景顯得很模糊的重要因素之一。

相當於600mm　程式自動曝光
光圈F4　1/500秒　＋0.7EV　ISO200
白平衡：自動　單次自動對焦

[One Point Lesson]

程式自動曝光的狀態下如何才能將光圈開大？

使用程式自動曝光模式來拍攝相片時，相機的螢幕與觀景器都會將曝光值顯示出來，若在這個狀態下，調整相機的電子旋鈕，就可在正常曝光值維持不變的情況下，暫時性的變更光圈與快門速度的組合。只要熟悉使用這一種名為「程式偏移」的功能，就可在想將光圈開得更大時，像使用光圈先決自動曝光模式一樣，直接將光圈開得更大。

不要隨便將光圈縮小

若想順利的將背景拍得很模糊時，光圈以外的因素也必須重視。使用最大光圈值為光圈F5.6左右的變焦鏡頭時，即使在程式自動曝光模式的狀態下拍攝相片，光圈仍會被開啟得很大。跟使用光圈先決自動曝光模式指定光圈時，拍攝結果也幾乎一樣。

相當於200mm　程式自動曝光
光圈F5.6　1/500秒　－0.3EV
ISO100　白平衡：自動　單次自動對焦

鏡頭操作

將整張相片拍得非常鮮明
讓畫面顯得很清楚

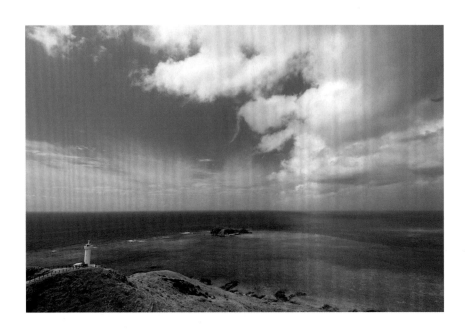

當鏡頭的焦距越短時，也就是越是廣角鏡頭，景深就會越深。廣角鏡頭可將寬闊範圍內的景物全部拍進畫面裡，並將所有的景物都拍得很清楚。

相當於18mm　程式自動曝光　光圈F8　1/500秒　+0.7EV　ISO200　白平衡：自動　單次自動對焦

● 變焦鏡頭的廣角端比較容易將景物拍得很清楚

● 不要讓畫面具有遠近感，而應讓畫面具有平面感

● 在光圈先決模式下，即使將光圈開大也沒有大礙

若　想將整個畫面都拍得很清楚的話，也就是想讓景深變得很深的話，必須縮小光圈，這點已是眾所周知的常識了，但若條件不夠齊全的話，便無法獲得令人滿意的結果。

不過，要是條件都齊全的話，即使沒有縮小光圈，也可以讓景深變得很深。

當使用的鏡頭焦距越短時，換句話說，越廣角的鏡頭，景深就會越深。只要使用廣角鏡頭，即使沒有刻意將光圈加以縮小，也能獲得很深的景深，整個畫面也能夠很容易被拍得很清楚。

若使用與相機一起搭售的標準變焦鏡頭拍攝相片的話，應盡量將焦鏡頭調整至廣角端。在拍攝模式方面，程式自動曝光模式已經足以將相片拍得很好。

不過，由於位在近處與遠處的景物同時出現在畫面時，總有一方的景物會被拍得很模糊，因此進行構圖作業時，應盡量選用不會出現立體感的平面景象。

泛焦

整個畫面全部合焦，景物都被拍得很清楚的狀態。只要使用廣角鏡頭並以縮小光圈的方式讓景深（合焦的範圍）變深，就可拍出泛焦效果。

應讓畫面顯得很有遠近感

若被攝體的前面有景物，或被攝體與背景的距離太遠的話，即使以廣角鏡頭加以拍攝，泛焦效果也很難顯現出來。由於位在被攝體附近的景物比較不容易被拍得很模糊，因此拍攝時，選用平面的位置關係也是一件很重要的事情。

相當於50mm　程式自動曝光　光圈F5.6
1/250秒　ISO200　白平衡：自動　單次自動對焦

[One Point Lesson]

應注意不要
將光圈縮得太小

縱使使用廣角鏡頭拍攝相片，當畫面裡出現遠景與近景同時出現的情況時，就必須縮小光圈才能無法拍出泛焦相片。但若將光圈縮得太小就會產生「衍射(diffraction)」現象，相片的畫質會因此而受到影響，而變得比較差。無法獲得所需的景深時，固然相當無奈，但筆者建議，在平常拍攝相片時，不要將光圈縮到光圈F11以上。

以廣角鏡頭將泛焦效果拍攝出來

拍攝這類相片時，其前提當然是要取得必要的視角，但在選用鏡頭時，盡量選擇廣角鏡頭，這樣才能將泛焦效果發揮出來。另一個重點為拍攝相片時，應盡量遠離被攝體。

相當於24mm　程式自動曝光　光圈F8　1/250秒
＋0.3EV　ISO100　白平衡：自動　單次自動對焦

即使不將光圈加以調整
也沒有關係

只要使用廣角鏡頭，即使沒有刻意將光圈加以調整，景深也會變得比較深，整個畫面也會被拍得很清楚。不需要刻意將光圈加以縮小的情況，大概只會出現在要拍攝畫面裡的近處與遠方同時混雜在一起的場景的時候。

相當於35mm　程式自動曝光　光圈F8
1/500秒　ISO100　白平衡：自動
單次自動對焦

鏡頭操作

近距離下使用廣角鏡頭，可以彰顯臨場感

不像望遠鏡頭，廣角鏡頭若沒有與被攝體離得很近的話，就無法將被攝體拍得很大，但這種鏡頭卻可將獨特的震撼力與臨場感呈現出來。相片所呈現的景象與眼睛所看到的情形非常接近。

相當於14mm　程式自動曝光　光圈F8　1/500秒　−0.7EV　ISO100　白平衡：自動　單次自動對焦

● 靠近拍攝時，景深會變淺，也會非常有臨場感

● 彎腰起身，調整拍攝角度也很重要

● 只要使用即時顯示功能，就可輕鬆的完成

讓我們接近被攝體，用廣角鏡頭來拍攝吧！以這種方式拍攝出來的相片與拍攝當時拍攝者眼睛所看到的情形非常接近。因相機與被攝體的距離縮短所產生的親近感與臨場感也可以很容易的傳達給觀看這張相片的人。

以廣角鏡頭接近被攝體拍攝時，不只可將被攝體拍得很大，也可將背景等被攝體周圍的景物拍進畫面裡。使用望遠鏡頭拍攝相片時，這些景物都會被切掉，觀看這張相片的人只能看到被攝體，無法看到其他周圍的狀況。

在拍攝相片時，與被攝體的距離越短，被攝體與背景的距離越遠，背景就越容易拍得很模糊。不過，正因為這樣，我們反而會自然感受到畫面所呈現的臨場感與深邃感。

當我們要以這種方式來拍攝相片的時候，應視情況彎腰起身，調整拍攝角度。

最新的數位單眼相機都有即時顯示的功能，只要利用這項功能，就可輕鬆的用這種方式拍攝相片。

拍攝角度

相機朝向被攝體時所形成的角度、將被攝體拍進畫面時的相機角度。又稱為「攝影角度」。

即時顯示

可像輕便型數位相機一樣,將從影像感測器傳來的即時影像顯示在液晶螢幕或電子觀景器上的數位單眼相機之功能。

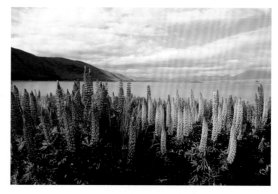

使用即時顯示功能以便更接近被攝體

只要使用即時顯示功能,就能藉由雙手伸長的方式拍攝相片,這樣就可很輕鬆的讓被攝體顯得很有震撼力。這樣一來,拍攝角度的彈性也會因此而提高,我們也可以因此很容易且生動的拍出廣角鏡頭特有的遠近感。

相當於16mm 程式自動曝光 光圈F11 1/500秒 −0.3EV ISO200 白平衡:自動 單次自動對焦

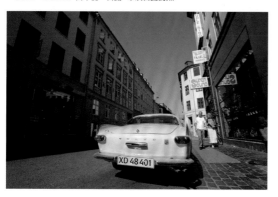

被攝體周圍的景物

使用望遠鏡頭拍攝相片時,被攝體周圍的景物通常不會被拍進畫面裡,但若使用廣角鏡頭拍攝相片的話,即使在近處拍攝相片,也可將畫面拍得很均衡。使用廣角鏡頭並在接近被攝體的情形下拍攝相片時,景深雖會變淺,但臨場感卻會凸顯出來。

相當於24mm 程式自動曝光 光圈F8 1/250秒 ISO100 白平衡:自動 單次自動對焦

調整拍攝角度,
將遠近感強調出來

廣角鏡頭比望遠鏡頭更容易將遠近感強調出來。為了充分的將這個特徵發揮出來,不僅要要在近處拍攝相片,從較低的位置(低角度)向上拍攝之類調整拍攝角度的做法,也很重要。

相當於20mm 光圈先決自動曝光 光圈F4 1/1000秒 −0.3EV ISO100 白平衡:自動 單次自動對焦

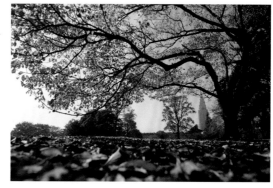

鏡頭操作

以望遠鏡頭拍攝遠方的景物，便能凸顯主體

只要使用望遠鏡頭在遠處拍攝相片，就可將相片拍得很流暢。這種方式可讓被攝體比較不會在意相機的存在，也可將自然的氣氛拍攝下來。

相當於300mm　程式自動曝光　光圈F4　1/1000秒　ISO200　白平衡：自動　單次自動對焦

● 從遠處使用望遠鏡頭拍攝被攝體

● 直接、流暢且清楚的將被攝體裁切下來

● 可讓人感受不到相機的存在將自然的氣氛拍攝下來

以望遠鏡頭從遠處拍攝相片的時候，可以讓主題或被攝體顯得很明確，也可以很容易的將其樣貌直接呈現出來。以這種方式拍攝相片之後，雖然不像使用廣角鏡頭在近處拍攝被攝體那樣，會產生很強的臨場感，但由於從遠處拍攝的存在，因此拍攝人像或動物時，就可以很容易的將其自然的表情與姿態拍攝下來。使用廣角鏡頭在近處拍攝時，畫面中會出現遠近感太過強烈，影像歪曲等情形。

若想改善這種現象時，只要使用中望遠鏡頭或是望遠鏡頭從遠處拍攝，就可讓畫面顯得很流暢。即使是使用景深較淺的望遠鏡頭，只要拍攝距離夠長，就不容易將背景拍得很模糊，近處與遠處的距離感便不會顯現出來，空間好像被壓縮了一樣。由於望遠鏡頭的視角比廣角鏡頭還要狹窄，因此，不僅是被攝體會被拍得比較窄，畫面裡的背景範圍也會被拍得比較窄，這樣一來就會使相片顯得很簡潔。

相片時，比較不會讓人感受到相機的存在，因此拍攝人像或動物時，

遠近感

畫面中，位在近處的景物顯得很近，遠處的景物顯得很遠的感覺。鏡頭的焦距越短（廣角），遠近感越強，焦距越長（望遠），遠近感就越弱。

中望遠鏡頭

焦距在標準鏡頭與望遠鏡頭的中間，相當於標準變焦鏡頭的望遠端焦距的鏡頭，其範圍為70～135mm。中望遠的定焦鏡頭有85mm、100mm以及135mm等種類。

大膽的剪裁雄偉的景觀

看到眼前有一大片壯觀的風景時，若很貪心的想要用廣角鏡頭將全部的風景拍進一個畫面的話，往往會讓畫面顯得很鬆散。若以望遠鏡頭將局部的風景加以拍攝時，畫面就會顯得很簡潔，風景的壯觀程度也會毫無損傷的呈現。

相當於200mm 程式自動曝光 光圈F8 1/250秒
ISO100 白平衡：自動 單次自動對焦

可迅速的讓畫面顯得很流暢

若使用廣角鏡頭在近處拍攝相片的話，畫面裡會出現遠近感顯得太過強烈，直線部分變得有些歪曲等情形。要是使用中望遠鏡頭與望遠鏡頭從遠處拍攝相片的話，影像歪曲的情形就可減輕，畫面便可顯得很流暢。

相當於100mm 程式自動曝光 光圈F5.6 1/60秒
ISO100 白平衡：自動 單次自動對焦

不同焦距的鏡頭會產生不一樣的遠近感

這是2張分別以廣角鏡頭及望遠鏡頭將被攝體的大小拍得大致一樣的相片。以望遠鏡頭拍攝出來的相片顯得很流暢，而在以廣角鏡頭拍攝出來的相片方面，由於相片是從下往上拍攝的，因此遠近感會被凸顯出來。

程式自動曝光 光圈F5.6
1/125秒 ISO100 白平衡：自動
單次自動對焦

廣角鏡頭（相當於28mm）　　望遠鏡頭（85mm相當於）

脚步移動

直接且自然的將眼睛
所見到的景象拍攝下來

使用標準鏡頭拍攝相片時，或在觀看相片時，都會顯現很自然的距離感。由於標準鏡頭能夠鍛鍊拍攝者的判斷力與行動力，也會提高攝影的表現力，因此推薦使用這種鏡頭。

相當於50mm　程式自動曝光　光圈F5.6　1/500秒　ISO100　白平衡：自動　單次自動對焦

- 充分運用腳步移動的效果並進行鏡頭操作
- 只需一款標準鏡頭就可將廣角、望遠的味道表現出來
- 由於最大光圈值很大，因此能因應各種不同的拍攝場景

使

用變焦鏡頭拍攝相片時，如果想要調整視角的話，往往會不加思索的調整鏡頭的焦距。調整鏡頭焦距當然是很重要的，但若能移動自己的雙腳，攝影的表現範圍便可以因此而大幅增加。若想提高自己的攝影表現能力的話，筆者建議只使用一支定焦鏡頭來拍攝相片。使用定焦鏡頭來拍攝相片時，由於拍攝者本人積極的尋找自己想要拍攝的角度。因此，拍攝者便可確確實實的將習慣腳步移動及鏡頭操作的拍攝方式養成習慣。定焦鏡頭之中，筆者建議選用的鏡頭為標準鏡頭，其視角相當於將標準變焦鏡頭調整至中間端時的視角。這種鏡頭具有忠實的描繪力，其表現力也很豐富。將背景拍得很模糊時，可讓相片具有以望遠鏡頭拍攝出來的感覺，想要將遠近感強調出來時，就可讓相片具有以廣角鏡頭拍攝出來的味道，在最近拍攝距離的狀態下，就可讓相片具有近拍的味道。標準鏡頭的最大光圈很大，體積小重量輕，售價也不貴。

標準鏡頭

視角相當於35mm規格相機的50mm鏡頭之鏡頭。相當於標準變焦鏡頭的中間端，APS-C規格相機的標準鏡頭為35mm，4/3、MICRO4/3規格相機的標準鏡頭為25mm。

拍攝距離

拍攝者至被攝體之間的距離。嚴格來說，影像感測器至被攝體之間的距離才是拍攝距離，以結果來說，拍攝距離等於對焦的距離。

如臨現場的感覺

標準鏡頭的視角與人類的視覺很接近，而且也很自然。拍攝相片時，應移動自己的腳步，調整畫面裡的被攝體大小，以便讓人覺得這與日常生活所看到的景物一樣。

相當於50mm　程式自動曝光　光圈F4
1/250秒　ISO100　白平衡：自動
單次自動對焦

特寫放大的味道

由於標準鏡頭的最近拍攝距離很近，因此只要利用這點，就可以在離被攝體很近的狀態下，將其拍得很大。

相當於50mm　光圈先決自動曝光　光圈F2.8　1/250秒　ISO100
白平衡：自動　單次自動對焦

廣角的味道

只要維持適當的拍攝距離，並營造充足的空間，就可讓相片看起來好像是以廣角鏡頭拍攝出來的。

相當於50mm　程式自動曝光　光圈F8　1/500秒　＋1.0EV
ISO100　白平衡：自動　單次自動對焦

望遠的味道

只要接近被攝體，就可讓相片看起來是以望遠鏡頭拍攝出來的。若在拍攝角度上再下一點功夫的話，效果會更好。

相當於50mm　光圈先決自動曝光　光圈F1.4
1/500秒　ISO100　白平衡：自動
單次自動對焦

腳步移動

利用前後移動來調整景深

景深的調整也是要以腳步移動的方式來進行。只要將鏡頭焦距與拍攝距離加以組合，就可以獲得諸如在使用望遠鏡頭並在很接近被攝者的狀態下，拍出背景很模糊的效果。

相當於85mm　程式自動曝光　光圈F5.6　1/125秒　−0.3EV　ISO100　白平衡：自動　單次自動對焦

● 以鏡頭焦距與拍攝距離將景深加以控制

● 相機離被攝體越近，景深就越淺

● 相機與被攝體的距離越遠，景深就越深

拍攝距離越長，也就是相機與被攝體的距離越遠，景深就越深。相反的，拍攝距離越近，也就是相機與被攝體的距離越近，景深就越淺。拍攝風景之類位在遠處的被攝體時，由於拍攝的距離比較長，因此整個畫面會顯得很清晰、鮮艷且明亮。若使用廣角鏡頭拍攝相片的話，景深就會變得非常深。

當拍攝距離比較長的時候，即使使用望遠鏡頭拍攝相片，景物也不容易被拍得很模糊，若能因此而讓畫面沒有遠近感，使其構圖顯得很平面的話，拍攝效果就會很好。拍攝小型的被攝體時，通常會在離其很近的位置上拍攝，這時即使使用廣角鏡頭，也可以很容易拍出背景模糊的相片。拍攝人像時，若是想以特寫方式將被攝者拍得很大，藉由模糊的散景將主體凸顯出來的話，只要縮短拍攝距離就會有很好的效果。若使用望遠鏡頭或標準變焦鏡頭的望遠端，並在很接近被攝者的狀態下拍攝相片的話，也可將背景拍得很大也很模糊。

景深

合焦位置的前方至後方可以很清楚的
將影像顯現出來的範圍或深度。合焦
位置後方的景深範圍比合焦位置前方
的景深範圍還要深。

拍攝距離越遠，
景深越深

當相機與被攝體離得越遠時，景深
就會越深。若在這時使用廣角鏡頭
拍攝相片的話，景深便會更深。當
鏡頭焦距與拍攝距離確定之後，如
果還想讓影像顯得更清楚的話，就
要調整光圈。

相當於16mm　程式自動曝光　光圈F8
1/500秒　－0.3EV　ISO200
白平衡：自動　單次自動對焦

拍攝距離越近，景深越淺

當相機與被攝體離得越近時，景深就會越淺。若在這時使用廣角鏡頭
拍攝相片的話，景深便會變深。當鏡頭焦距與拍攝距離確定之後，如
果還想讓影像顯得更模糊的話，就要調整光圈。

相當於100mm　程式自動曝光　光圈F4　1/125秒　ISO100
白平衡：自動　單次自動對焦

微距攝影會將景物拍得很模糊

在離被攝體很近的位置上進行微距攝影時，景
深會變得特別淺。合焦的位置只要有稍微的改
變，畫面的樣貌就會有很大的變化。這時，跑
焦(對焦不易)的情形，也很容易發生，需特別
加以注意。

相當於100mm(微距)　程式自動曝光　光圈F2.8
1/500秒　＋0.3EV　ISO200　白平衡：自動
單次自動對焦

試著向左右方繞一圈，再拍攝相片

只要向被攝體的左右兩邊稍微走動一下，被攝體的樣貌與畫面裡的背景也會有所改變。將被攝體與背景均衡的安排在畫面上當然很重要，但還是要以自己的雙腳找出可讓被攝體顯得最好看的角度。

相當於28mm　程式自動曝光　光圈F8　1/250秒　ISO100　白平衡：自動　單次自動對焦

● 必須懷著不停尋找更好拍攝角度的好奇心

● 腳步移動、觀察被攝體與背景的觀察力都很重要

● 拍攝位置如有改變的話，光線狀態也會隨之改變

只要在拍攝相片時，多多移動腳步，就可以將相片拍得更好。移動腳步時，不僅要在被攝體的前後方走動，也要在被攝體的左右兩邊走動。移動腳步來尋找拍攝角度時，尋找可讓被攝體顯得更好看的角度，這種好奇心是非常必要的。

拍攝相片時，不僅要注意被攝體是否好看，也要衡量背景能否與被攝體搭配。拍攝位置若所有改變的話，不僅被攝體的樣子會有改變，畫面裡的背景也會有所改變。即使找到可將被攝體拍得更好看的拍攝角度，但若被攝體與背景重疊在一起也會讓人產生凝眼的感覺，這點需特別注意。

由於拍攝位置一旦有改變的話，光線的狀態也會隨之變化，光線的照射角度也會影響曝光的設定，因此移動腳步時，也要注意這點。

如果是要拍攝會移動的被攝體的話，只要能找到讓背景與光線狀態顯得很均衡的畫面，就可找到最佳的拍攝角度。

拍攝位置

拿著相機拍攝相片時的位置。又被稱為「攝影位置」。

打光

將光線照射在被攝體上的方式、照明的方式。使用燈光器材拍攝相片時，固然可以稱為打光作業，找出陽光的照射狀態，以便將陽光照射在被攝體上的光線運用方式，也可稱為打光作業。

調整背景時也要移動腳步

即使移動雙腳找出可讓被攝體顯得很好看的角度，若背景顯得很礙眼或被擋住的話，反而有反效果。這時即使將景深調淺，礙眼的部分還是會顯得很礙眼，因此處理背景時也要移動腳步。

相當於100mm　程式自動曝光
光圈F5.6　1/125秒　ISO200
白平衡：自動　單次自動對焦

也要注意光線的狀態

在被攝體的左右兩邊走動時，不僅被攝體的樣貌會改變，畫面裡的背景與光線的狀態也會隨之改變。如果是要拍攝會移動的被攝體的話，固然可以很容易的將畫面裡的背景與光線狀態調整得很均衡，但若是要拍攝不會移動的被攝體的話，就要在打光作業上多下一點功夫。

相當於300mm　程式自動曝光
光圈F5.6　1/250秒　ISO200
白平衡：自動　單次自動對焦

腳步移動

試著從各種高度拍攝相片

以低角度或高角度拍攝相片時，廣角鏡頭所產生的遠近感會被強調得更顯著。若從這種稍低的角度拍攝相片的話，就可讓相片顯得很有高度與穩定感。

相當於35mm　光圈先決自動曝光　光圈F8　1/4秒　－0.7EV　ISO200　白平衡：自動　單次自動對焦

 讓我們從蹲下來與踮起腳尖之類的動作開始做起吧

 廣角鏡頭會將畫面裡的遠近感更加凸顯出來

即時顯示功能可以有彈性的因應各種拍攝角度

相機朝向被攝體時的角度或將被攝體拍進畫面裡的方式，稱為拍攝角度。其種類有從較低的位置朝上方拍攝相片的「低角度」、從與拍攝者的視線同高的位置拍攝相片的「平角度」、從較高的位置朝下方拍攝相片的「高角度」等數種。

要從哪個高度拍攝，才能拍出漂亮的相片呢？這需要好好的觀察被攝體。我們不妨先從蹲下來或踮起腳尖之類的動作開始做起吧。由於廣角鏡頭可以將遠近感強調出來，因此使用這種鏡頭，會讓相片具有很好的遠近效果。

接著則要坐或躺在地面上，或者站在椅子的上面，試著調整拍攝角度。若在這時使用即時顯示功能的話，就可以更有彈性的因應各種不同的拍攝角度。

若風景之類的被攝體變得比較大的話，也就是說，在從大樓的上方或在爬山時拍攝相片，被攝體變大的情形下，拍攝角度的調整幅度會因此而變大。

俯瞰

從上往下拍攝相片時的拍攝角度。從正上方往下拍攝相片時的拍攝角度稱為「正俯瞰」。

超廣角鏡頭

相當於35mm規格相機的24mm鏡頭以下且其視角比廣角鏡頭更寬廣的鏡頭。還有一種視角比超廣角鏡頭更為寬廣的鏡頭，這種鏡頭的名稱為「魚眼(Fisheye)鏡頭」。

以高角度將寬闊情形呈現出來

從很高的位置上往下拍攝相片時，畫面會出現很寬闊的感覺。這樣可以讓被攝體的周遭狀況顯得很有氣氛。拍攝平整的被攝體的時候，若以俯瞰的角度加以拍攝的話，被攝體的形狀就會顯現出來。

相當於28mm 程式自動曝光 光圈F11
1/500秒 ISO200 白平衡：自動
單次自動對焦

以平角度從自然的角度拍攝相片

這是一般的拍攝角度。只要在與被攝體同樣高度的位置上拍攝，就可以拍出顯得很自然的相片。不過，平常我們常常拿起相機之後就是以平角度拍攝相片，因此也要嘗試用其他的角度來拍攝相片。

相當於85mm 光圈先決自動曝光 光圈F4
1/500秒 ＋0.3EV ISO100 白平衡：自動
單次自動對焦

以低角度從自然的高度拍攝相片

由於地面等因素讓我們無法在很低的位置上拍攝相片，因此廣角鏡頭或超廣角鏡頭可讓畫面具有很好的視覺效果。若使用即時顯示功能並在很接近地面的位置上拍攝相片的話，就可將遠近感更加凸顯出來。也能以天空為背景，將具有開放感的畫面呈現出來。

相當於18mm 程式自動曝光 光圈F11 1/500秒
ISO200 白平衡：自動 單次自動對焦

尋找並運用單純的背景
將被攝體凸顯出來

藉由讓景深顯得很淺,將背景拍得很模糊的方式,可以將被攝體凸顯出來。不過,由於背景也有可能會被拍得不是很模糊,因此拍攝相片時的先決條件是,盡量先找好單純的背景。

相當於300mm 光圈先決自動曝光 光圈F2.8 1/500秒 ISO400 白平衡:自動 單次自動對焦

● 選用可讓主題或被攝體凸顯出來的背景　● 以拍攝位置及拍攝角度來調整背景　● 靠影像處理來處理背景的話就會顯得不自然

背景有沒有處理得很好,不僅會對被攝體樣貌造成影響,也會決定相片的好壞與否。拍攝相片時,選擇可將被攝體凸顯出來的背景,是一件很重要的事情。

凝眼的景物若出現在畫面上時,只要使用影像處理軟體裁切,就可將這個部分去除。裁切的幅度如果不是很小,而是很大的時候,就會讓畫面顯得很不自然,相片的畫質也會因此而變差。

凝眼的景物若出現在被攝體的附近,或與被攝體重疊在一起的話,就很難將其加以裁切。影像處理軟體雖然有辦法消除掉後面的背景,但卻很難讓後製的刪除結果顯得很自然。與其在事後花費很多時間在進行影像處理作業上,不如在拍攝相片的前置作業時,就處理好這個問題,避免拍攝後還浪費許多時間在處理背景及後製影像上。

拍攝相片時,若是背景很雜亂的話,也可以藉由讓景深變淺,將背景拍得很模糊的方式,將被攝體凸顯出來。不過,若背景拍得不夠模糊

裁切

保留相片好看的精華部分，並剪裁掉其他部分的作業。這項作業除了可在電腦上進行之外，有些數位相機也具有只需要簡單的操作，就可執行裁切圖片的功能。

將背景拍得很模糊

只要在鏡頭的焦距、拍攝距離、被攝體與背景的距離等條件上多花一點心思，就可以很容易的讓背景顯得很模糊。因此，只要將背景拍得很模糊，被攝體就會被凸顯出來。

相當於100mm　程式自動曝光　光圈F5.6　1/500秒　ISO200
白平衡：自動　單次自動對焦

選擇並使用單純的背景

如果鏡頭的焦距、拍攝距離、被攝體與背景的距離等條件都不足以讓我們將背景拍得很模糊，而且景深又很深的話，最好盡量選擇單純的背景。

相當於100mm　光圈先決自動曝光
光圈F8　1/125秒　ISO200
白平衡：自動　單次自動對焦

移動腳步來調整背景

畫面的角落若出現多餘的景物的話，觀看相片的人往往會因為這個景物的出現，而將視線移至這裡。遇到這種情形時，需以調整變焦鏡頭的視角、更改拍攝位置與拍攝角度，將多餘的景物排除在畫面之外。

相當於50mm　程式自動曝光　光圈F2.8　1/60秒
ISO100　白平衡：自動　單次自動對焦

糊的話，雜亂的背景看起來還是很雜亂，尤其是複雜的色塊或是太過細小的光點，反而會搶走主要被攝體的光彩。而且，有些背景即使被拍得很朦朧，有時也會讓人覺得很礙眼。

只要在拍攝位置與拍攝角度上多下一點功夫，幾乎可以解決背景雜亂或是擾人的問題。不要只將注意力都放在被攝體上，對於後方的背景也要細心的觀察，整理好畫面的每個角落。

02

不要依賴鏡頭，移動自己的雙腳發揮鏡頭的特性

選用適合自己需求的鏡頭，
以擴大攝影作品的表現範圍

即使只有一款標準變焦鏡頭，也可以讓我們充分的享受到以數位單眼相機拍攝相片的樂趣，但要是能有兩款鏡頭的話，拍攝樂趣就會加倍，攝影表現的範圍就會更加寬廣。我們能夠任意的從可相容的鏡頭中選購自己想用的鏡頭，而且可供選購的鏡頭從廣角至望遠都有，種類非常豐富。

使用標準變焦鏡頭時，若廣角端不夠用的話，不妨增購廣角變焦鏡頭，若望遠端不夠用的話，不妨增購望遠變焦鏡頭。這樣一來，我們外出拍攝相片時所攜帶的鏡頭就會變成兩款或三款甚至於更多，但這樣也能夠讓我們享受到數位單眼相機的魅力，也就是交換鏡頭的樂趣。

到外面旅行時，若想帶最少的行李出門的話，攜帶一款焦距範圍從廣角至望遠的高倍率變焦鏡頭，將會很方便。由於這種鏡頭的最大光圈值比較小，因此使用望遠端拍攝相片時，比較容易發生手振現象，不過，即使相機本身沒有防手振的功能，仍然有很多的高倍率變焦鏡頭具有這項功能，只要使用這種鏡頭，就無須擔心手振現象的發生。

使用最大光圈值比較大的鏡頭拍攝相片時，只要將光圈開得大一點，就有可能將拍得很大且又具有朦朧美。此外，在這種狀態下，我們可以將快門速度調快一點，而且拍攝較暗的場景時，也無須將ISO感光度調得高一點，這些都是使用大光圈拍攝相片的優點。

定焦鏡頭中有很多有個性的款式，這也是筆者建議選購的鏡頭。到二手市場去挑選也是選購這種鏡頭的有效方式。如果手頭方便，又考慮到使用時的便利性的話，不妨增購標準鏡頭，以拍攝花朵、小東西為主的攝影玩家不妨增購微距鏡頭。

● 廣角鏡頭

焦距為28〜35mm的鏡頭。顧名思義，這種鏡頭可將寬闊範圍內的景物拍攝下來。

● 標準鏡頭

視角相當於35mm規格相機的50mm鏡頭之鏡頭。相當於標準變焦鏡頭的中間端，APS-C規格相機的標準鏡頭為35mm，4/3、MICRO4/3規格相機的標準鏡頭為25mm。

● 望遠鏡頭　　　　　　● 微距鏡頭

焦距為200〜300mm左右的鏡頭。這種鏡頭可將位在遠處的景物拍攝整個畫面，並讓其顯得很大。

這是為了讓近拍作業能夠順利完成而設計的鏡頭。若想將小東西拍得很大的話，就要使用這種鏡頭。

3

[光線、時間]

絕對不可以忘得一乾二淨的

光線與時間

了解「光線」這項攝影的重要因素，就能快速提昇攝影技術

沒有光線，相片就無法拍攝出來。對攝影來說，光線是極為重要的元素。由於光線是不可或缺的必要條件，因此會對攝影的表現產生很大的影響。當我們將相機拿在手上的時候，不妨注意一下平常幾乎都毫不關心的光線吧。本章將會說明日常生活中的各種光線，還有這些光線在攝影作業上的運用方式。

拍攝相片時，必須找到可將自己的構想表現出來的光線，培養如何辨別這種光線的眼光，也是一件很

［光線］

❶ 辨別隨著時間而變化的光線方向與角度
❷ 讓人看到相片也能感受到光線的顏色與強弱
❸ 注意光線與陰影，讓相片具有生動的視覺效果

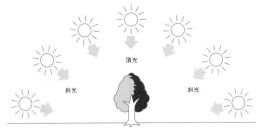

光線❶：光線的方向

光線的角度

光線❸：光線與陰影狀態的調整，可以讓被攝體顯得很有立體感。

光線❷：天氣的差異會改變光線的強弱，其所產生的視覺感受也各不相同。

重要的事。光線照射在被攝體時的
狀態會對相片產生很大的改變。讓
我們好好的觀察光線的方向、角度
與強弱等狀態，然後將其靈活運用
在攝影的創作表現上。

選擇光線時，也必須注意陰影的
出現方向。不僅是太陽的位置與陰
影出現位置的關係，就連被攝體本
身外型的凹凸，也會造成陰影，而
讓整體光線和陰影的平衡改變。光
與影，也就是畫面中的明亮部分與
陰暗部分能否達到均衡，是非常重
要的。對於拍攝出來的成品來說，
光線的不同會讓被攝體的樣貌大為
改觀。

光線也會因季節、時間與天候的
差異而導致光線有強、弱、角度、
色溫、持續時間…等變化。可以將
相片拍得很好看的天候不是只有晴
天而已。依據拍攝現場的狀況，分
別選用柔和的光線或是強烈且剛硬
的光線也很重要。還有，我們也要
加深用來控制影像曝光「時間」的快
門速度之知識。

［時間］

❶ 高速快門可以將動作的瞬間凍結下來
❷ 低速快門可以將時間的流動呈現出來
❸ 長時間曝光可將時間的經過凝聚在一張相片上

時間❶：拍攝移動速度較快的被攝體時，使用較快的快門速度，將瞬間的動作拍進整個畫面裡吧。

時間❸：只要長時間將快門加以開啟，就可將幻想的光景拍攝出來。

時間❷：刻意的將快門速度調慢，將被攝體拍得很有動感，就可將動感呈現在畫面上。

以照射在被攝體正面的光線
將顏色完整的呈現出來

由於陽光充分的照射在這片風景上，因此拍攝出來的相片很清晰，顏色也很鮮豔。同時由於天空也很清澈，因此相片也顯得很有透明感。

相當於24mm　程式自動曝光　光圈F5.6　1/125秒　－0.3EV　ISO100　白平衡：日光　單次自動對焦

 以順光拍攝相片時，可以讓顏色顯得既鮮艷又明亮

 陽光越強烈，相片的對比與彩度就會越高

空氣的透明度越高，就可讓相片顯得越清晰

相信大家都有用眼睛觀看天空以及山景時，明明看得很清楚，但拍完相片後，天空卻被拍得一片全白，山景卻被拍得一片漆黑之類的經驗。這是因為在逆光的狀態下，天空與山景的亮度不一樣所導致的結果，這時即使以曝光補償功能調整，也只能改善死白或漆黑這兩種情形之中之一而已。在天空與山景的顏色方面，即使以曝光補償功能將亮度加以調整，也很難完整的將這兩者的顏色呈現出來。這個原因就出在光線狀態上。舉例來說，當我們拍攝藍色的天空與海景等景色時，若是在逆光狀態下拍攝的話，天空與海景的顏色會顯現出來，若是在順光狀態下拍攝的話，這兩者的顏色都會被拍成近似單調的顏色。即使在順光狀態下拍攝相片，顏色的鮮豔度也會因光線的強烈與否而產生變化。被攝體與背景的明亮差距也很重要。若想完整的將被攝體與背景的顏色都拍攝出來的話，就必須讓兩者都在同樣的光線條件下。

逆光

從被攝體的背後往相機方向照射的光線。從被攝體的斜後方照射過來的光線則稱為「半逆光」。

順光

從相機的背後往被攝體方向照射的光線。

以強光拍出清晰豔麗的相片

拍攝相片時，若以順光將被攝體加以照射的話，景物的顏色可以完整的呈現出來。還有，陽光如果越強烈的話，對比與彩度就會越高，相片的顏色就會因此而顯得清晰又鮮豔。這張相片雖然是在有薄雲遮住的情況下拍攝的，但其顏色根本沒有不鮮豔的樣子。

相當於28mm　程式自動曝光　光圈F11
1/500秒　−0.3EV ISO200
白平衡：日光　單次自動對焦

以順光將顏色呈現出來

若想原封不動的將眼睛所看到的天空與海景拍攝出來的話，就要使用順光。天氣晴朗與太陽沒有被雲朵遮住等情況也是拍攝能否成功的關鍵。若在逆光狀態下拍攝的話，彩度會變低，拍攝出來的顏色會很接近灰色。

相當於28mm　程式自動曝光　光圈F11 1/250秒
＋0.3EV ISO200　白平衡：自動　單次自動對焦

被攝體與背景的顏色都很鮮豔

若想將被攝體與背景的顏色都拍得很鮮豔的話，就必須讓這兩者在同樣的條件下照射到完整的光線。這兩者之中若有一者的亮度因為天候等因素的影響而變暗的話，整個畫面的明亮均衡狀態就會變差。

相當於85mm　程式自動曝光　光圈F5.6　1/1000秒　ISO100
白平衡：自動　單次自動對焦

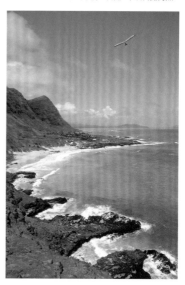

光線

以逆光拍攝具有戲劇效果的相片

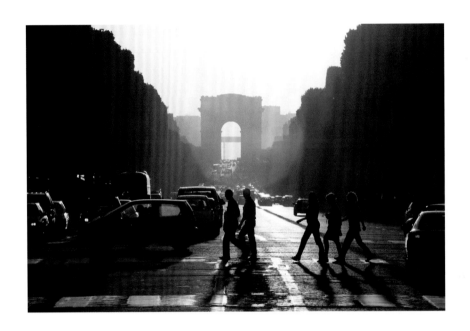

若想讓觀看相片的人發出「很漂亮！」、「拍得很好！」之類的讚嘆的話，積極的以逆光拍攝相片，也是一個好方法。以光與影將相片拍得很有戲劇般的視覺效果，以引發人們的注意。

相當於300mm　光圈先決自動曝光　光圈F11　1/250秒　－1.0EV　ISO100　白平衡：日光　單次自動對焦

 以逆光拍攝相片後，可讓畫面顯得很有深邃感

 注意光與影的變化，享受戲劇般效果的攝影創作樂趣

 不要在意亮部被拍得很白，也無須在意暗部被拍得很黑

從前常有人說使用逆光拍攝的相片，效果會不好，不過，現在這種說法，已經很少有人再提起了。拍攝紀念照時，若使用順光時，當然能夠順利的將相片拍得很好看，但由於現在的相機性能都很優秀，因此，即使在逆光狀態下拍攝相片，被攝體被拍得很暗的情況也不容易發生。若想讓相片具有強烈的視覺感受時，逆光可說是會產生這種效果的光線。使用逆光拍攝相片後，畫面也許會讓人有些光彩奪目的感覺，不過在找尋景物時，若也將逆光的運用列入考慮的話，也許會有不錯的拍攝結果。在逆光狀態下拍攝相片後，應該會拍出被攝體有剪影等的效果、長長的陰影在前方延伸等變化很豐富的畫面。在逆光狀態下拍攝相片時，顏色的彩度會變低，整個畫面也會顯得只有一種色調。以曝光補償功能將亮度加以調整時，無須在意高光部會被拍得一片死白，也無須在意暗部會被拍得一片漆黑，只要留意是否將整個畫面拍得很好看就可以了。

高光部

高光部（highlight）是指畫面中的明亮部分。高光部中最明亮的部分則稱為「最高光部（highest light）」。

暗部

暗部（shadow）是指沒有直接被光線照到的陰暗部分。有時候也是指畫面中的陰暗部分。

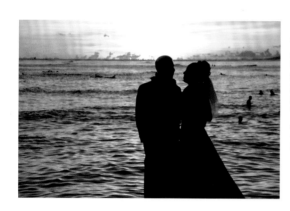

可將想像力挑動起來的豐富表現

以逆光拍攝相片時，即使被攝體可能會被拍成沒有豐富顏色的剪影，這種剪影效果卻可將觀看這張相片的人的想像力挑動起來。此外，以逆光拍攝相片的方式也可將被攝體凸顯出來，其表現力非常豐富。

相當於135mm　程式自動曝光　光圈F5.6
1/60秒　ISO100　白平衡：日光
單次自動對焦

清晨與傍晚的光線令人印象深刻

拍攝旭日或夕陽時，還是要使用逆光。能夠讓清晨或傍晚的紅黃色景觀顯得很好看的，幾乎都是逆光。若想將這片紅黃色景觀強調出來的話，最好將曝光補償功能往減少端調整，也就是讓相片的曝光有點不足。

相當於100mm　程式自動曝光　光圈F8　1/250秒
－0.3EV　ISO200　白平衡：日光　單次自動對焦

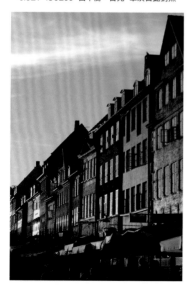

燦爛的光輝讓相片具有立體感

水面或被雨淋濕的路面在逆光的照射下，會顯得更加燦爛。這會讓畫面具有立體感與深邃感，並產生很好的視覺效果。

相當於28mm　程式自動曝光　光圈F8　1/250秒　ISO100　白平衡：自動
單次自動對焦

以從斜向照射過來的光線
呈現立體感與動感

若想利用側光拍攝相片的話，清晨或傍晚是最好的時段。只要能夠將從位置偏移的太陽照射出來的斜向光線加以善用的話，就能拍出畫面具有立體感、而且可以讓人感受到各種動作正在進行的相片。

相當於28mm　程式自動曝光　光圈F5.6　1/125秒　ISO100　白平衡：自動　單次自動對焦

● 可讓色彩顯得很生動並可將　　● 將清晨或傍晚等時段從斜向　　● 將高光部的亮度拍得恰到好
　立體感與深邃感表現出來　　　　照射過來的陽光　　　　　　　　處，讓整個畫面顯得很緊湊

介

於順光與逆光的中間的光線為半逆光與側光，只要將逆光的照射方向稍加改變，就可獲得這兩種光線。若想更生動的將光與影，也就是光線的明暗變化表現出來的話，最好在清晨或傍晚等太陽位置有點傾斜的時段拍攝相片，這樣才會有效果。使用側光時，可以獲得將順光與逆光的優缺點加以均衡後的效果，若想讓相片裡的色彩顯得很鮮明，並將立體感與深邃感表現出來的話，就要使用側光。高光部被拍得太過明亮時，需使用曝光補償功能將相片拍得暗一點。只要這樣做，整個畫面就會顯得很緊湊，光線與陰影還有顏色就會顯得更加生動。拍攝人物這種會移動的被攝體時，由於我們可以任意的將光線狀態加以調整，因此能夠很容易的獲得側光所帶來的視覺效果，拍攝風景等不會移動的被攝體時，則必須選在陽光的照射角度比較低的季節或時段進行這項作業。若想將相片拍得很好看的話，事前的調查也是一件很重要的事。

側光

從被攝體的側面照射過來的光線。這種光線會在畫面上形成一道很長的陰影，也會提高相片的對比（反差）。

降低曝光值可以讓畫面顯得很緊湊

當畫面出現死白現象，也就是高光部被拍得太過明亮的情形時，側光所形成的視覺效果就會更為明顯。拍攝左圖所示的這類景物時，由於暗部即使被拍得一片漆黑也沒有關係，因此不妨將曝光補償往減少方向調整，以便將高光部的亮度拍得恰到好處。

相當於50mm　程式自動曝光　光圈F11
1/500秒　−0.3EV　ISO200
白平衡：自動　單次自動對焦

以場地與時間來調整畫面的明暗

側光會將畫面的明暗凸顯出來，使其具有強烈的立體感與深邃感。拍攝風景這類無法移動的被攝體時，應根據光線狀態的變化，移動至適當的拍攝場地，或選擇最佳光線出現的時段來拍攝。

相當於24mm　光圈先決自動曝光　光圈F8
1/125秒　−1.0EV　ISO100　白平衡：自動
單次自動對焦

以半逆光讓畫面顯得很生動

拍攝這張相片時，我使用介於逆光與側光之間的光線，也就是從被攝體的斜後方照射過來的半逆光，讓畫面顯得很沈穩。與側光相比，半逆光雖然使畫面出現了更多的陰暗部分，但這卻讓這個部分顯得很穩重，讓畫面顯得更生動。

相當於50mm　光圈先決自動曝光　光圈F8　1/125秒　ISO100
白平衡：日光　單次自動對焦

利用光線很強烈的時刻
拍出濃郁豐富的色彩

天氣晴朗時，陽光很充足，若在此時拍攝相片的話，就會拍出具有明暗變化且對比很高的相片。由於彩度也提高了，因此相片的顏色便顯得很鮮豔。

相當於24mm　程式自動曝光　光圈F8　1/250秒　ISO100　白平衡：自動　單次自動對焦

● 在晴天拍攝相片時，影像的對比與彩度會變得比較高

● 將明亮與陰暗所形成的對比加以體會，再拍攝相片

● 雲朵移動的時候，應注意光線的強弱，掌握拍攝機會

在晴天與陰天拍攝相片時，其結果會有很大的不同。即使是在同樣的場地拍攝相片，在晴天拍攝相片時，相片上的顏色比較豐富，也有立體感，同時也容易吸引人們的注意。光線照射得越強烈，影像的對比與彩度就越高，相片會因此而顯得很有震撼力。相機的設定作業或電腦影像處理作業等方式雖可事後調整影像的對比與彩度，但卻無法將在陰天所拍攝的相片調整得好像是在晴天拍攝的。

在有風的日子裡，雲朵會飄移，太陽時而探出頭來，時而躲在雲朵裡，天空便會因此而放晴，也會因此而變得很陰沈。遇到這種情況的時候，不要以不在乎的態度拍攝相片，而是要仔細的觀察光線狀態之後，再拍攝相片。若想將顏色與立體感表現出來的話，當陽光充足的照射在被攝體時，就是絕佳的拍攝機會。以拍攝海景為例，若是在陰天拍攝的話，海的顏色會被拍成灰色，若在晴天拍攝的話，海的顏色便會被拍成鮮豔的藍色。

對比

影像中從最明亮的部分到最陰暗的部分之間的幅度。明亮部分與陰暗部分之間的差距如果很明顯的話，對比就很高。明亮部分與陰暗部分的差距如果微乎其微，又不是很清楚的話，對比就很低。

彩度

顏色的鮮豔程度，又稱為飽和度。鮮豔的顏色稱為鮮豔色（vivid color）。一旦顏色失去彩度的話，就會變成白色、黑色或灰色之類的灰階色。

注意光線的強弱變化

光線如果很強烈的話，影像的對比與彩度就會很高。一般來說，夏天的陽光比冬天的陽光強烈，南方的陽光比北方的陽光強烈。

相當於50mm　程式自動曝光　光圈F11　1/250秒
－0.3EV　ISO100　白平衡：自動　單次自動對焦

以相片調控功能將影像強調出來

只要選用相片調控功能的某個選項，便可將眼睛所看到的景物拍攝成比實際情況更加生動的相片。拍攝這張相片時我選用「鮮豔」模式。

相當於100mm　程式自動曝光　光圈F8　1/250秒　ISO100
白平衡：自動　單次自動對焦

晴天

陰天

等待太陽露出臉來

當太陽被雲朵遮住時，眼前的景物會顯得黯淡無光。若在太陽出現之後拍攝相片的話，就可讓影像的顏色顯得很豐富。

相當於70mm　程式自動曝光
光圈F8　1/250～1/500秒　ISO
100　白平衡：自動　單次自動對焦

若想將柔和的光線表現出來的話，應在陰天時拍攝

雲層會讓陽光變得很柔和。與晴空萬里時的陽光相比，這種光線不會讓陰影顯得很強烈，而且會讓對比與彩度變得比較低，使得相片看起來很柔和也很優雅。

相當於24mm　程式自動曝光　光圈F4　1/60秒　ISO200　白平衡：自動　單次自動對焦

 在陰天拍攝相片時，影像的彩度與對比會變低

 薄雲層會讓相片顯得很有立體感，建議使用這種光線

由於顏色會顯得比較混濁，因此需將相片拍得亮一點

即
使是在陰天的情況下，光線的狀態也是千變萬化。有時候雲層很薄，可以讓我們感受到陽光的照射，有時候雲層很厚，幾乎無法讓人感受到陽光的照射。正因為光線有強烈的差異，所以才會出現可以讓陰影顯得很薄弱的柔和光線。即使在晴天的情況下，當太陽被雲朵遮住時，陽光也會因此而變得很柔和。

當雲層很薄時，我們可以感受到陽光的照射，這時正是積極的將光線加以利用的時機。因為薄雲層會讓強烈的陽光變得很柔和。這種光線會讓相片顯得很有立體感，不會像使用穿過厚雲層的陽光拍攝相片那樣讓攝影像顯得很平面。由於在雲層較多的情況下拍攝相片時，影像會被拍得比較陰暗，顏色也會顯得很渾濁，因此最好將曝光調得比較亮一點。這樣一來，對比與彩度就會變得比較低一點。這時，可換用相片調控功能的其他選項，將對比與彩度調得比較高一點，或將這兩者調到自己所喜歡的程度。

曝光

相片決定亮度的是由「光圈」與「快門速度」的組合及「ISO感光度」來決定。

增加曝光量讓影像顯得很柔和

由於對比與彩度比較低的關係，這張相片顯得非常地優雅。拍攝這種場景時，由於顏色會被拍得比較混濁，因此最好將曝光量加以提高，將相片拍得亮一點。

相當於28mm　程式自動曝光　光圈F5.6
1/125秒　＋0.7EV　ISO100
白平衡：自動　單次自動對焦

積極且生動的將陰天雲層表現出來

陰天時的雲層顯得很有立體感，樣貌也很豐富，不妨將其生動的呈現在相片裡。我們可以讓這個畫面顯得很有個性，讓氣氛顯得很好看。

相當於24mm　程式自動曝光　光圈F11　1/500秒　－0.3EV　ISO200
白平衡：自動　單次自動對焦

光鮮亮麗的感覺會讓顏色顯得很生動

與其讓相片具有一片平整的感覺，不如讓相片顯得光鮮亮麗，並讓影像的對比顯得高一點，這樣可讓畫面顯得更有立體感。相片上的顏色也會因此而顯得很豐富。

相當於24mm　程式自動曝光　光圈F4　1/30秒
ISO200　白平衡：自動　單次自動對焦

光圈

若想讓相片具有濕淋淋的感覺時，應在雨天時拍攝

濕淋淋的路面比乾燥的路面更顯得有立體感，而且也可大幅提升相片的表現力。路面被雨淋濕之後，就有如鏡子一般，將天空等景物投射出來，使畫面顯得很豐富。

相當於24mm　程式自動曝光　光圈F4　1/60秒　−0.3EV　ISO100　白平衡：自動　單次自動對焦

⚫ 下雨過後景物的樣貌會很豐富，正好是絕佳拍攝時機

⚫ 地面被淋濕之後，影像會具有立體感，表現力也會提升

⚫ 被雨淋濕的景物因濃厚且鮮豔的顏色而顯得非常好看

被雨淋到的景物濕淋淋的，顯得很有吸引力。即使是同樣的景物，但在雨天時所呈現出來的樣貌與在晴天、陰天時所呈現出來的樣貌還是有所不同。舉例來說，馬路如果很乾燥的話，拍攝起來會顯得很乏味，若被雨水淋濕的話，天空倒影等因素會讓光線集中在這塊濕淋淋的區域上，會讓畫面顯得很有立體感。拍攝這種場景的最佳時機為雨剛停的那段時間。下雨的時候，由於相機與鏡頭會被雨水淋濕，因此我們通常都不想在這個時候到外面拍攝相片。不過，當雨停了之後，經過一段時間後，濕淋淋的路面就會變乾。因此筆者建議，當雨變得小一點的時候，就要開始準備拍攝相片了。景物經過雨水的淋濕之後，其彩度會變得比較高。含有水分的草木所顯現出來的綠色非常濃厚又很鮮豔。被水滴附著的紅色車子等景物也會顯得特別的鮮豔。不過，由於下雨過後的天色往往會比晴天時的天色暗一點，因此拍攝相片時，應提防手振的發生。

手振

拍攝者按下快門按鈕的那一瞬間，因相機的晃動使得整張相片被拍得有些跳動的情形。至於移動中的被攝體被拍得有些跳動的情形則稱為「被攝體晃動」。

顯得很有立體感的濕淋淋路面

乾燥的柏油路面會讓人覺得很乏味，但只要下過雨，就會讓路面的樣貌變得豐富。遇到這種場景時，應在路面還沒有開始變乾之前，趕快拍攝相片。

相當於24mm　程式自動曝光　光圈F4
1/125秒　＋0.3EV　ISO100
白平衡：自動　單次自動對焦

被雨淋濕的景物顏色特別鮮豔

含有水分又很濕潤的草木等景物呈現出濃厚又很鮮豔的綠色，這與在晴天且空氣乾燥的環境下所看到的景物樣貌完全不同。

相當於35mm　光圈先決自動曝光　光圈F11
1/2秒　ISO200　白平衡：日光　單次自動對焦

以積水處將深邃感呈現出來

道路上的積水處出現了天空等道路周邊景物的反射影像，這讓畫面顯得更有立體感與深邃感。這比我們平常在晴天時所看到的天空景象還更有味道。

相當於50mm　程式自動曝光　光圈F4　1/60秒　−1.0EV　ISO100
白平衡：自動　單次自動對焦

以柔和的光線
將相片拍得非常優雅

這張相片是以從窗戶照射進來的柔和光線拍攝的。在逆光狀態下，若直接拍攝相片的話，相片會顯得比較暗。經過試拍後，我將曝光補償功能往增加端調整，讓相片顯得明亮又柔和。

相當於50mm　光圈先決自動曝光　光圈F2.8　1/125秒　＋1.0EV　ISO200　白平衡：自動　單次自動對焦

● 避免使用直接從窗戶照射進來的強烈陽光

● 將曝光補償往增加端調整，讓相片呈現高色調

● 尋找拍攝場地時，應以眼睛好好的觀察被攝體

不　需刻意前往特定的地方，房間裡就有很多可以用來拍攝相片的漂亮被攝體與場景。拍攝小東西之類的景物時，只要利用從窗戶外面照射進來的光線，就可將被攝體拍得很美麗也很優雅。拍攝相片時，若以窗戶為背景的話，由於這時的光線狀態為逆光，相片會被拍得比較暗，因此需將曝光補償功能往增加端調整，以便將相片拍得亮一點。在陰天或是雨天時，我們可以利用窗外的柔和光線來拍攝相片，但在晴天時，則應避免在有強烈陽光照射進來的室內拍攝相片。

因為這和使用內建閃光燈來拍攝相片一樣，會發生被攝體的強烈陰影會投射在背景上，被攝體的影像也會反射出來之類使得相片看起來非常礙眼的情形。遇到這種情形時，不妨使用蕾絲窗簾來柔化光線。我們應在各種各樣的場地裡，從各種各樣的角度加以觀察，找出可將被攝體照射得最漂亮的拍攝場地。不過，由於拍攝位置與窗戶的距離越遠時，光線就會變得越暗，因此需

觀景窗

位在相機的背面，為用來確認構圖等的接目窗口。數位單眼相機的觀景窗為光學式觀景窗，無反光鏡單眼相機的觀景窗為液晶觀景窗(有些機種使用外接的液晶觀景窗)。

選用印象不錯的拍攝場地

好好的觀察光線的照射方式與陰影的出現方向，然後選出適當的拍攝場地。當然選擇哪種背景也是一件很重要的事。

相當於100mm　程式自動曝光
光圈F5.6　1/8秒　ISO400
白平衡：自動　單次自動對焦

以間接光讓氣氛顯得很優雅

從窗戶照射進來的間接光線很明亮又也很柔和。只要使用變焦鏡頭的望遠端，並在接近被攝體的情況下拍攝相片時，背景會拍得很朦朧，這會使整個畫面具有優雅的感覺。

相當於100mm　程式自動曝光
光圈F5.6　1/60秒　＋1.0EV
ISO400　白平衡：自動　單次自動對焦

[One Point Lesson]

如何將陰暗的部分拍得比較明亮？

拍攝相片時，即使利用柔和的光線，被攝體仍然會出現明暗的變化。如果想要將原本就很陰暗的部分拍得比較明亮的話，可以利用影印紙或噴墨列印專用紙之類的白紙。如果是拍攝小東西的話，使用A4大小的白紙就可以了。拍攝相片之前，只要讓白紙盡量接近被攝體較暗的部位，並讓白紙不要出現在畫面上，就可使這個陰暗的部位顯得比較明亮。

提防手振現象的發生。室內的燈光也可以用來拍攝相片，不過，若在窗邊使用射進房間的陽光來拍攝相片的時候，就可獲得足夠的光線亮度，這樣的做法反而比較簡單，也會讓相片顯得很漂亮。尋找拍攝場地時，應該先將被攝體放在手上，然後用眼睛好好的觀察被攝體。重要的是，不要一開始就透過觀景窗觀察，也不要先將相機舉起來，而應將自己的眼睛當成鏡頭，然後好好觀察被攝體。

使食物露出光澤，
就會看起來更誘人

乾燥的感覺無法讓甜點顯得很好吃。拍攝這種相片時，只要利用餐廳裡的光線，將甜點的表面拍得有些閃閃發光的樣子，就會使甜點顯得很好吃。

相當於85mm　程式自動曝光　光圈F5.6　1/15秒　+0.3EV　ISO200　白平衡：自動　單次自動對焦

● 利用來自窗戶的柔和光線讓料理顯得很好吃

● 從面對窗戶並呈逆光狀態的位置上拍攝相片

● 改變拍攝角度以便將料理表面的反光加以微調

相信有很多人在餐廳吃飯時，在享用送來的餐點之前，會先將這些餐點拍攝下來，以做為紀念。尤其是在外面旅行時，應該會有很多人做這種事情。

照相手機或輕便型數位相機也能將料理拍得很好看，讓它看起來很好吃，不是只有數位單眼相機才能做到這點。雖然數位單眼相機具有畫質比較高之類的優勢，但拍攝料理時，能否注意到光線的性質，並善加利用，才是讓料理顯得很好吃的關鍵。

進到餐廳時，選擇在哪張餐桌坐下是最重要的一件事。選好餐桌之後，就要面向窗戶坐下來。這是因為這時是逆光的狀態，這可以讓料理的表面顯得很有光澤。由於靠近窗戶的餐桌通常都很明亮，因此比較容易進行攝影作業，但我們還是要避免選用在有直射陽光照射進來的場地拍攝相片。

若使用內建閃光燈來拍攝相片的話，不僅會使餐廳裡的其他客人受到干擾，而且也無法讓料理顯得很

閃光燈

在陰暗場地拍攝相片時，用來增加亮度而能在瞬間發出光線的裝置。其種類可分為裝在相機內部的內建閃光燈與外接用的大型閃光燈。

將料理的周圍景致也拍得很有氣氛

藉由將背景拍得很朦朧的方式，將餐廳裡的氣氛拍攝出來吧。在這種情形下，將曝光補償功能稍微往增加端調整，以便將相片拍得亮一點的做法可使料理顯得更好吃。

50mm相當於　程式自動曝光　光圈F2.8　1/500秒
＋0.7EV　ISO100　白平衡：自動　單次自動對焦

靠近料理，將好吃的感覺強調出來

拍攝料理時，將一道料理或整桌的菜餚都拍進畫面裡的拍攝方式雖然很有效，但若只將某道料理的一部份拍進畫面裡，並將其拍得很大，也是不錯的做法。

相當於100mm　程式自動曝光　光圈F5.6　1/4秒
＋0.3EV　ISO100　白平衡：自動　單次自動對焦

[One Point Lesson]

將手肘撐在桌子上防止手振的發生

由於餐廳或商店裡的燈光可能會比較暗，因此防手振措施的實施是一件很重要的事。拍攝相片時，只要將兩隻手肘撐在桌子上，就可防止手振現象的發生。雖然使用具有防手振功能的相機或鏡頭會比較方便，但拍攝相片時，將兩隻手肘撐在桌子上，讓身體不會晃動的做法，可以讓我們很穩定的進行構圖與對焦作業。

好吃。強力的光線會使料理顯得很乾燥，也會讓餐具的強烈陰影出現在餐桌上面，這些都是使用內建閃光燈拍攝相片時，經常會出現的現象。拍攝相片時，只要利用來自窗戶的柔和光線，就可讓料理表面的反光顯得很有光澤。這時若改變拍攝角度的話，就可將光彩奪目的程度加以微調。如果反光太多的話，就會讓人很難看清楚料理的質感與顏色，因此我們需在拍攝相片之前，找到很平衡的光線狀態。

03

絕對不可以忘得一乾二淨的光線與時間

{ 83 }

光瞳

以透射光將透明感呈現出來

與在順光狀態時相比，被光線穿透的被攝體在逆光狀態時，顯得更好看。只要以透射光來拍攝草木，就可將其拍得很透明又很鮮豔，讓人留下深刻的印象。

相當於200mm　程式自動曝光　光圈F5.6　1/125秒　＋0.3EV　ISO200　白平衡：自動　單次自動對焦

被光線穿透的被攝體在逆光的狀態下顯得非常好看

善用透射光的特色將景物的透明感與色彩強調出來

相片太亮時顏色會變淡，這兩者需取得均衡

透

射光就是指穿透被攝體的光線，若使用這種光線拍攝相片，等於使用逆光拍攝相片。這時光源雖然會被拍進畫面，但由於光線會先照射到被攝體，然後再進入鏡頭，光線會因此變得比較微弱。

當然，若被攝體本身比較薄或陽光也會直接射進畫面裡。拍攝嫩葉或紅葉之類的景物時，應先進入樹蔭底下，然後往上觀看。這時不要使用順光，而要使用逆光拍攝相片，因為這樣才會將透明感與立體感呈現出來，而且也會讓顏色顯得非常鮮豔，變得很有吸引力。以特寫方式將樹葉拍得很大時，若能夠活用透射光的話，也能夠將樹葉拍得更加生動。拍攝瓶子或裝有飲料的玻璃杯時，使用透射光的話，就可將顏色與質感凸顯出來。若還想將透明感更加強調出來的話，應將曝光補償功能往增加端調整。不過，由於相片拍得越明亮，顏色就會變得越淡，因此必須善加調整，讓兩者取得均衡。

逆光

光線從後方照射在被攝體上的狀態。
相反的,光線從正面照射在被攝體上
的狀態則稱為「順光」。

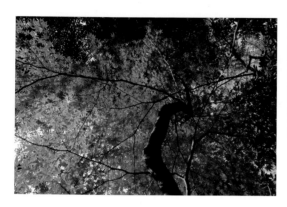

紅葉的顏色宛如火焰般的鮮豔

拍攝紅葉時,除了順光之外,逆光也可
將其拍得很好看。使用逆光拍攝時,整
個畫面都是一片火紅的顏色。若將光線
與陰影都調配得很均衡的的話,畫面會
顯得更好看。

相當於20mm 程式自動曝光 光圈F5.6
1/125秒 +1.0EV ISO200
白平衡:自動 單次自動對焦

拍攝彩色玻璃窗時須降低曝光量

教會裡的彩色玻璃窗需利用透射光來觀看,才
會顯得好看。拍攝這種場景時,若以室內的亮
度為曝光基準的話,由於彩色玻璃窗會被拍成
一片全白,因此須將曝光補償功能往減少端調
整。

相當於50mm 程式自動曝光 光圈F2.8 1/30秒
-0.7EV ISO100 白平衡:自動 單次自動對焦

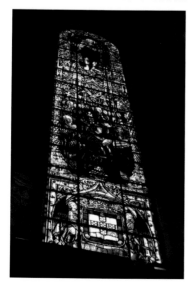

以燈光之類的發光物體為背景

拍攝瓶子或玻璃製品時,只要使用透射光,就可很容易的將其顏色
與形狀呈現出來。將燈光之類會發光的物體或明暗的部分當成背景
來使用,就可將這種效果拍攝出來。

相當於85mm 程式自動曝光 光圈F5.6 1/15秒 +0.3EV ISO400
白平衡:自動 單次自動對焦

光輝

將陰影拍攝進來，
可讓相片更有張力

因為夕陽而向前延伸的汽車陰影為畫面帶來了一些變化。在陽光從正上方照射下來的中午時分，陰影長度很短，又很平坦，但在清晨與傍晚時，明暗就會被強調出來，而且會顯得很有立體感，讓相片的表現力更顯豐富。

相當於18mm　程式自動曝光　光圈F8　1/125秒　−0.3EV　ISO100　白平衡：自動　單次自動對焦

● 只要使用陰影，就可將時間與季節感呈現出來

● 以鏡頭操作與腳步移動的方式將陰影加以活用

● 若想以陰影為主角的話，就要善用空間

拍攝相片時，不僅要注意被攝體的情況，也必須注意陰影的狀態。譬如當我們在戶外拍攝相片時，可以根據陰影的位置、長度與濃淡分別將太陽的方向、高度與陽光的強弱推斷出來。

只要能將陰影的表現效果善加利用，就可以很輕易讓觀看相片的人了解相片所呈現的時間、季節感與天候等狀況。舉例來說，又短又濃的陰影會出現在夏天的大太陽底下，又長又淡的陰影則會出現在陽光薄弱的傍晚。只要將這些陰影拍進畫面之中，並使其產生效果，不怎麼好看的場景也會呈現出很豐富的樣貌。鏡頭操作與腳步移動為可將陰影生動的表現出來的最重要關鍵。

當遇到在地面上延伸得很長的陰影時，可使用廣角鏡頭來拍攝，以便將遠近感強調出來，也可從較高的位置上以望遠鏡頭加以拍攝，以便將其樣貌拍攝出來。投射在牆壁上的陰影可以很容易的被我們當成背景來使用，有時候其本身也可以是主角。

鏡頭操作

使用將操作伸縮變焦鏡頭,或是更換
鏡頭等方式,來選用可將想要拍攝的
範圍拍進畫面的焦距。

利用陰影將立體感呈現出來

只要從較高的位置上拍攝在地面上
延伸的陰影,就可以將陰影的形狀
拍得一清二楚。只要將陰影加以活
用,就可讓相片顯得很有立體感。

相當於100mm　程式自動曝光
光圈F8　1/500秒　−0.3EV
ISO100　白平衡:自動
單次自動對焦

以牆壁上的光點與陰影為主角

拍攝這張相片時,我以牆壁上的光點與陰影為主角。拍攝這種場景
時,若想將明暗對比拍得很生動的話,需在進行構圖作業時,活用
空白的空間。

相當於100mm　程式自動曝光　光圈F5.6　1/500秒　ISO100
白平衡:自動　單次自動對焦

利用遠近感讓陰影顯得很生動

我利用從被攝體處延伸出來的一道大陰影,將
畫面的構圖營造成這種模樣。只要以廣角鏡頭
來強調遠近感,就可將這種具有動感的樣貌呈
現出來。

相當於50mm　程式自動曝光　光圈F5.6
1/125秒　ISO200　白平衡:自動　單次自動對焦

將景物的輪廓拍攝進來，
可讓人發揮想像力

在逆光狀態之下，被攝體即使被拍的很暗，背景等周遭的景物也有可能反而很漂亮，顯得很有氣氛。被攝體即使顯得一片漆黑，由於這個漆黑的剪影也能將被攝體的模樣傳達出來，因此這也不是問題。

相當於35mm　程式自動曝光　光圈F8　1/250秒　−0.3EV　ISO100　白平衡：日光　單次自動對焦

●利用逆光將主角拍成剪影，使其顯得很突出　　●將曝光補償功能往減少端調整，將周遭刻畫出來　　●需注意不要讓主角與周遭的陰暗部分重疊在一起

以逆光拍攝相片時，被攝體往往會被拍得一片漆黑。只不過，如此一來，背景等周邊的景物有時會顯得很清楚，反而會呈現出另一種效果。拍攝夕陽等景色時，這種以逆光拍攝相片的方式，有時也會出乎意外的讓畫面具有戲劇性的變化。若為了將被攝體拍得很清楚，並讓相片顯得很明亮，而將曝光補償功能往增加端調整的話，周邊的景物也會因此而變的明亮。明暗對比若處在很極端的狀態下，白色的景物很有可能會被拍得一片死白。這是因為曝光補償功能不是只針對局部畫面的曝光量進行調整，而是針對整個畫面的曝光量進行調整的緣故。被攝體即使被拍成一片漆黑變成為剪影的模樣，我們還是可以從輪廓來判斷被攝體的狀態為何，同時也可以據此想像被攝體的模樣。由於做為主角的剪影與周遭景物的陰影重疊在一起時，兩者會合而為一，以致讓人無法分辨其中的差異，因此拍攝相片時，需將這兩者均衡的安排在畫面裡。

陰影

原文為shadow，這裡是指沒有被光線直接照到的陰暗部分。相片中的陰暗部分也稱為shadow，中文可譯為暗部。

具戲劇性效果的夕陽景致

拍攝夕陽的景色時，只要將人物的剪影加進畫面裡，就可拍出像電影或戲劇的單一場景那樣具有魅力的相片。被染成夕陽顏色的光線也可讓人留下深刻的印象。

相當於100mm　程式自動曝光
光圈F11 1/500秒　ISO100
白平衡：日光　單次自動對焦

將主角安排在明亮的背景上

只要將主角剪影安排在背景中較亮的部分，就可讓主角的輪廓顯得很鮮明並凸顯出來。為了避免剪影與畫面中的陰暗部分重疊在一起，以致無法分辨其中的差異，拍攝相片時，需在鏡頭操作、腳步移動與拍攝機會等作業上下一番功夫。

相當於300mm　光圈先決自動曝光　光圈F11 1/2000秒　－1.0EV　ISO200　白平衡：日光 單次自動對焦

[One Point Lesson]

漆黑與死白現象的確認方法

數位單眼相機的影像播放功能可以讓我們確認高光部是否被拍得太過明亮，是否被拍得一片死白。有些數位單眼相機也可以讓我們確認暗部是否被拍得一片漆黑。只要根據這些資訊，進行曝光補償作業，並重新拍攝相片，就可將剪影拍得很生動，使其具有視覺效果。

光輝

清晨與傍晚的光線很適合拍照

與正午時分的光線相比，清晨或傍晚時分由斜上方照射下來的光線比較會形成陰影，這會讓景色具有立體感。同時，稍帶紅色的光線會將景物染紅，使其顯得很生動。天空的樣貌也很豐富。

相當於28mm　程式自動曝光　光圈F11　1/500秒　ISO200　白平衡：日光　單次自動對焦

● 清晨或傍晚時分的紅色光線 非常適合拍攝相片

● 日出或日落時分的前後是很 好的拍攝機會

● 朝霞與晚霞的拍攝時機為， 太陽被雲層遮住時

晴 天時，正午的光線沒有什麼特徵，並持續的照射大地。

太陽從我們的正上方照射下來，形成的陰影則出現在我們的正下方，這種單調又強硬的情形在在令人覺得很乏味。

當太陽的位置比較傾斜時，光線會顯得比較生動。由於清晨與傍晚時的陽光光線照射方向並不相同，因此即使是同樣的景色，在這兩個時段裡所顯現出來的樣貌也都會不一樣。

拍攝清晨或傍晚時，我們往往以朝陽或夕陽作為被攝體來拍攝。不過，日出之前的30分鐘之內或日落之後的30分鐘之內是很好的拍攝機會，這時的天空狀況隨時都會有變化，拍攝起來會很上相。

朝霞與晚霞都是出現在太陽沒有露臉的時段。當太陽西沈之後，不要馬上停止攝影作業，不妨再等待一下。如果運氣很好的話，說不定會看到顏色宛如熊熊大火的紅色晚霞出現在天空，也是許多風景攝影愛好者的最愛。

上相

適合拍攝相片的狀態。在相片上顯得
很好看。

拍攝晚霞的時機為日落之後

清晨與傍晚時分的天空景色非常多采多
姿。在這些景色之中，朝霞與晚霞很美
麗，其拍攝時機非常重要，應在日出之
前或日落之後拍攝。

相當於85mm　光圈先決自動曝光　光圈F8
1/30秒　ISO100　白平衡：日光
單次自動對焦

拍攝朝陽或夕陽時應有雲朵陪襯

拍攝朝陽或夕陽時，若天空都沒有雲朵的話，
光線就會太過強烈，會讓相片顯得不好看。天
空若有一些雲朵的話，就可以讓光線變得比較
柔和，畫面就會因此而顯得很生動。

相當於300mm　光圈先決自動曝光　光圈F8
1/2000秒　－1.0EV　ISO100　白平衡：日光
單次自動對焦

有顏色的光線具戲劇性的效果

清晨或傍晚時分的光線比中午的光線更生動。當太陽的位置越來越低
時，天空就會被染成紅色或橘色，顯得非常漂亮。

相當於50mm　程式自動曝光　光圈F8　1/250秒　ISO100
白平衡：日光　單次自動對焦

光環

夜景的拍攝須在天黑之前進行

若在天空完全變暗之後，才開始拍攝夜景的話，天空往往會被拍得一片漆黑，畫面也會顯得很黯淡。若在天空還有些明亮的時段拍攝相片的話，就可將夜景拍得很美麗，讓畫面顯得很生動。

相當於28mm　光圈先決自動曝光　光圈F11　2秒　ISO100　白平衡：日光　單次自動對焦

● 趁著天空還有點亮度的時候
　拍攝夜景

● 在天空完全變暗之前，盡量
　多按快門

● 使用三腳架、快門線等配件
　拍出沒有晃動的相片

夜景攝影作業不應在天空完全變暗之後才開始進行，而應在日落之後不久便開始進行。這是因為畫面上如果出現天空的顏色與細微的變化的話，拍攝出來的夜景便會顯得很華麗又很生動的緣故。

一到黃昏時分，自然光源會漸漸消失，人工光源則會慢慢亮起，從此時到天空完全變暗之前，有很多的機會可以用來拍攝相片。由於我們很難研判何時才是最佳的拍攝時機，因此不妨每隔一段時間便按下快門按鈕，然後等到回家之後，再從當時所拍攝的相片之中，選出最好看的相片。很多人會因為天色很暗而使用閃光燈拍攝夜景，但即使如此，夜景還是會被拍得很暗。這時最好不要使用閃光燈，而是要將大樓的燈光、路燈等形成夜景的所有照明光線拍進畫面裡。不過，由於這些光線比陽光還暗，因此拍攝相片時，需使用三腳架，以防止手振現象的發生，還要使用快門線或無線快門遙控器，以防止相機晃動情形的發生。

快門線

讓人不用直接按下快門按鈕，就可拍攝相片的電線狀攝影配件。又稱為遙控快門線。

將黃昏時分的美麗天色凸顯出來

黃昏時分的天空有很豐富的層次，只要均衡的將其拍進畫面裡，就可以將夜景凸顯出來。這種景色與白天時的景色完全不同，很具有吸引力。

相當於85mm　光圈先決自動曝光　光圈F8　2秒
－1.0EV　ISO200　白平衡：日光
單次自動對焦

晚上也可將都市的夜景拍得很美麗

由於都市的夜景裡有很多大樓的燈光與路燈，因此就算天色很暗，只要雲朵出現在天空，燈光也會讓天空顯得多采多姿。

相當於24mm　光圈先決自動曝光　光圈F8　15秒
ISO100　白平衡：日光　單次自動對焦

拍攝漆黑的天空時應減少曝光量

若要在天色完全變暗之後，再拍攝夜景的時候，應盡量不要將已經變得一片漆黑的天空拍進畫面裡。

相當於16mm　光圈先決自動曝光　光圈F11　1/2秒
ISO100　白平衡：日光　單次自動對焦

[One Point Lesson]

如果沒有快門線的話應該怎麼辦？

如果沒有快門線或無線快門遙控器的話，也可以使用自拍器功能來代替。啟動這項功能時，由於拍攝者在按下快門按鈕數秒後，快門才會開啟，因此可以避免快門按鈕被按下的那一瞬間，發生相機晃動，拍攝出來的相片也會出現晃動的情形。不過，與使用快門線或無線快門遙控器時，可立即開啟快門的情況相比，這種拍攝方式無法讓人馬上掌握拍攝時機。

03

絕對不可以忘得一乾二淨的光線與時間

以白平衡功能
營造出有特別風格的相片

這是在戶外於中午時分將白平衡設定為「白熾燈」之後所拍攝的相片。相片蒙上一層藍色，儘管這張相片是在炎熱的盛夏拍攝的，但卻有著讓人覺得很寒冷的冷色調。

相當於50mm　程式自動曝光　光圈F8　1/500秒　ISO100　白平衡：日光　單次自動對焦

● 利用白平衡的特性將令人印象深刻的顏色拍攝出來

● 與實際情況大為不同的顏色也能夠因此而呈現出來

● 以曝光補償功能來微調相片顏色的濃淡深淺

在　我們的日常生活空間之中，存在著各種各樣的光線。若以光線的顏色來區分的話，有些光線帶有紅色，有些光線帶有藍色。

正午時分直接由太陽照射下來的光線顏色是白色的，以此顏色為基準，陰天或多雲時的自然光是藍色的，白熾燈（電燈）的燈光是黃色的，黃昏時分的陽光或蠟燭光的顏色則是紅色的。

相機的白平衡功能是指將白色景物拍成白色的功能。不過，只要將這項特性加以好好的利用，就可以讓整張相片蒙上一層特定的顏色，這種結果與將有顏色的玻璃紙套在鏡頭前面拍攝的道理一樣。當我們在中午時分的戶外拍攝相片時，通常會將白平衡設定為「陽光」，若將這項設定改成「白熾燈」的話，就會拍出帶有藍色且令人覺得有點寒冷的相片。相反的，在以白熾燈為光源的室內拍攝相片時，若將白平衡設定改成「陽光」的話，就會拍出帶有紅色而且令人覺得有點溫暖的相片。

白平衡

能夠將白色物體拍成白色的顏色調整功能。數位相機的白平衡功能選項之中，除了有最常用到的「自動白平衡（AWB）」選項之外，還有可讓人依據光源的種類及狀態來選用的獨立設定選項。

可讓人感受到電燈的溫暖

這是在室內燈光為光源的情況下，將白平衡設定為「日光」之後所拍攝的相片。結果畫面蒙上一層紅色，成為一張讓人覺得很溫暖的相片。

相當於28mm　程式自動曝光　光圈F4
1/30秒　ISO400　白平衡：日光
單次自動對焦

可讓白天看起來像是傍晚

若將白平衡設定為「陰天」的話，就可以使畫面顯得紅通通的，讓人覺得相片是在傍晚拍攝的。若在同樣的條件下，將白平衡設定為「白熾燈」的話，就可使畫面顯得藍藍的，讓人覺得相片是在有月光的夜晚拍攝的。

相當於100mm　程式自動曝光　光圈F11
1/2000秒　ISO100　單次自動對焦

陰天

白熾燈

[One Point Lesson]

積極的更改色溫吧

想要把被攝體拍的大一點，必須用望遠鏡頭來拍攝，但是這樣一來我們必須很費力的移動相機來追蹤被攝體。因為望遠鏡頭的緣故，會容易造成手振，所以必須要使用比一般構圖更高的快門速度。此外，由於望遠鏡頭中，想要將被攝體塞滿畫面的話，被攝體只要稍微移動一下就會超出畫面，所以還是乖乖地提高快門速度吧。

時間

將被攝體的動作捕捉下來

若想將被攝體的動作凝結下來的話，就要提高快門速度。這種做法可將肉眼所無法完全看清楚的快速動作之中的一瞬間捕捉下來，讓相片顯得很有動感。

相當於400mm　快門先決自動曝光　光圈F5.6　1/1000秒　ISO400　白平衡：自動　連續自動對焦

● 使用快門先決自動曝光模式　　● 被攝體的移動速度越快，快　　● 若無法獲得夠快的快門速度
　來鎖定快門速度　　　　　　　　門速度也必須調得越快　　　　　的話，就要調高ISO感光度

快

門速度是指快門從其開啟至關閉的時間，只要調整這段時間，就可讓移動中的物體動作凝結下來，也可讓其顯得很有動感。

不過，若是被攝體完全靜止不動的話，不論將快門速度調得多快，都不會有任何影響。拍攝移動中的被攝體時，若使用很慢的快門速度的話，被攝體就會呈現流動的狀態，顯得很模糊，遇到這種情形時，必須使用較快的快門速度。只要將快門速度調得快一點，就可將被攝體拍成靜止不動、動作凝結的畫面，並且將被攝體的動感呈現出來。至於要使用多快的快門速度，則需視被攝體的移動速度而定。想要自由的調整快門速度來拍攝相片時，最好將曝光模式設定成「快門先決自動曝光」。在這種模式下，只要先設定好快門速度，相機就會自動將最能夠與此快門速度匹配的光圈值設定出來。當相機即使將光圈調至最大值，還是無法獲得足夠的曝光量時，就要提高ISO感光度來讓快門可以維持在想要的數值。

快門先決自動曝光

拍攝者只要設定好快門速度，相機會自動設定最能夠與此快門速度匹配的光圈值，以維持相片適當曝光值的功能。「光圈先決自動曝光」模式則剛好與此相反。

拍攝行人需1/250秒以上

拍攝人類的一般動作時，快門速度需為1/125秒以上，拍攝在路上行走的人時，快門速度需為1/250秒以上，若想將行人的動作全部都拍得靜止不動的話，最好使用1/500秒以上的快門速度。

相當於300mm　快門先決自動曝光
光圈F8　1/250秒　ISO100
白平衡：自動　單次自動對焦

拍攝運動或交通工具時，需1/1000秒以上

若想要將運動場景的動作瞬間或汽車、捷運等快速度移動中的被攝體拍得靜止不動的話，必須將快門速度設定在1/1000秒以上。

相當於85mm　快門先決自動曝光
光圈F5.6　1/1000秒　ISO200
白平衡：自動　單次自動對焦

[One Point Lesson]

若要將被攝體拍得很大就要調高快門速度

即使被攝體的移動速度相同，但若想將被攝體拍得很大的話，其在畫面裡的移動量就會變得很大。換句話說，儘管想要讓被攝體在畫面上顯得很大，但若仍使用相同的快門速度的話，這個被攝體在畫面上移動的部分也會變得很大。使用望遠鏡頭將被攝體加以拍攝，或在接近被攝體的情形下，將其加以拍攝時，手振及被攝體晃動的情形都會顯得很嚴重，在這種情形下，必須將快門速度加以調高。

拍攝水柱需1/2000秒以上

若想要拍攝出水柱之類被攝體的高速凝結動作，必須使用1/2000秒以上的超高速快門速度。

相當於300mm　光圈先決自動曝光
光圈F2.8　1/2000秒　ISO200
白平衡：自動　單次自動對焦

時間

以連續拍攝方式
捕捉關鍵性的瞬間

拍攝移動中的被攝體時，只要使用連續拍攝的方式，成功的機率就會增加。也許還會因此而拍到令人意想不到的決定性瞬間。

相當於500mm　光圈先決自動曝光　光圈F5.6　1/1000秒　ISO100　白平衡：自動　連續自動對焦

● 在想要拍攝的動作出現之前就要開始連拍

● 預測拍攝的最佳時機，並追蹤被攝體的動作

● 進行試拍作業，模擬找出最佳畫面

拍 攝會動的被攝體時，我們很難掌握按下快門按鈕的最佳時機。有的時候，令人意想不到的拍攝機會也許會突然出現在我們的眼前。在這種情形下，若使用可以讓我們持續拍攝相片的「連續拍攝」（一般稱為連拍）模式，就可以方便的拍攝相片。這種拍攝模式可將被攝體的連續動作變化拍攝下來，並可讓我們在事後從拍攝下來的相片之中選出拍得比較好的相片。

不過，若只是含含糊糊的進行連續攝影作業的話，就跟亂槍打鳥一樣徒然浪費快門，部份連拍速度較慢的機體甚至會因此而錯過最佳。應好好的觀察被攝體，並預測其動向，一邊做好準備，等待拍攝機會的來臨。為了避免拍攝想要拍攝的相片，最好早一點按下快門按鈕。

拍攝相片時，還必須事先設定好正確的「對焦點」、「亮度」以及「顏色」，以免讓最佳畫面變成了失敗畫面。最好事先進行試拍作業，看看有沒有什麼問題。

快門時滯

從按下快門按鈕之後至快門實際開啟、相片被拍攝出來為止的時間差距。

以連續拍攝的方式來拍攝意料不到的畫面

連續攝影作業進行完畢之後,可能會出現更具吸引力的畫面。捉住拍攝時機拍好相片之後,不妨持續按住快門按鈕,進行連續攝影作業。

相當於400mm　光圈先決自動曝光
光圈F5.6　1/1000秒　ISO200
白平衡:自動　連續自動對焦

先進行試拍作業以免正式拍攝時發生錯誤

拍攝運動比賽這類拍攝機會極其有限的場景時,最好先進行試拍作業,確定對焦有沒有好,曝光與顏色有沒有正確,免得正式拍攝相片時發生錯誤。

相當於300mm　光圈先決自動曝光　光圈F5.6　1/1000秒　ISO200
白平衡:自動　連續自動對焦

事先想像最佳畫面

即使迷迷糊糊的以「亂槍打鳥」的方式進行連續攝影作業,也不會拍到最佳畫面。事先預想要拍攝的瞬間,然後連同其前後的連續動作變化拍攝下來,這才是比較好的做法。

相當於400mm　光圈先決自動曝光　光圈F5.6
1/500秒　ISO200　白平衡:自動　單次自動對焦

03

41

時間

利用被攝體的晃動
將動態呈現出來

若只是將整個畫面拍得很清晰的話，相片會顯得很平凡。只要刻意的將被攝體晃動的情形表現出來的話，就可讓相片顯得很有個性。在被攝體晃動情形無可避免的條件下，不妨反向操作吧。

相當於16mm　光圈先決自動曝光　光圈F8　1/2秒　＋1.3EV　ISO100　白平衡：自動　單次自動對焦

以較慢的快門速度將被攝體移動時的動感的呈現出來

選用可將被攝體的移動情形拍得很生動的快門速度

靜止的部分也要避免手振問題的發生

只

要將快門速度調慢一點，就可以將被攝體的移動情形拍攝下來。若是刻意的利用這種效果的話，拍攝出來的相片就會顯得很有動感。若想生動的將被攝體的移動情形呈現出來的話，就必須好好的瞭解快門速度。若將被攝體的移動狀態拍得太少或將其拍得太多的話，都不會有很好的效果。拍攝這種場景時，必須配合被攝體的動作，選用適當的快門速度。由於以數位相機拍完相片之後，就可立即看到拍攝的結果，因此最好事先試拍以確認拍攝的效果。當我們想要以被攝體的移動情形將動感呈現出來時，若連靜止不動的部分都拍成有些晃動的話，那樣就沒有意義了。由於使用慢速快門來拍攝相片時，比較容易發生手振的現象，因此一旦發生手振現象時，便會讓刻意營造出來的被攝體移動效果化為烏有。為了避免手振現象的發生，並且讓被攝體移動效果能夠呈現出來，應採用將相機握緊、使用三腳架等措施。

{ 100 }

防手振功能

按下快門按鈕時，相機發生抖動，使得相片呈現晃動的現象。防手振功能就是為了用來消除或減輕這種現象的功能。

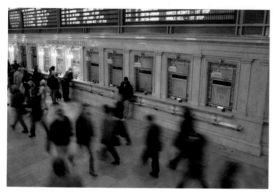

按下快門按鈕的時機也很重要

拍攝相片時，被攝體會移動到畫面上的哪個位置及其在畫面上所佔的大小也是很重要的關鍵。因此，不僅快門速度很重要，按下快門按鈕的時機也很重要。

35mm相當於　程式自動曝光　光圈F4
1/4秒　ISO800　白平衡：自動
單次自動對焦

[One Point Lesson]

以追蹤攝影
來呈現速度感

以較慢的快門速度來追蹤移動中的被攝體，這種拍攝的方式稱為「追蹤攝影」，這是拍攝賽車運動時，經常會用到的拍攝手法。拍攝出來的相片會呈現背景在移動，而被攝體靜止不動的效果。拍攝時必須在畫面上追蹤被攝體，然後按下快門按鈕。視被攝體的移動速度，選用適當的快門速度，才能拍攝出物體高速移動的感覺。

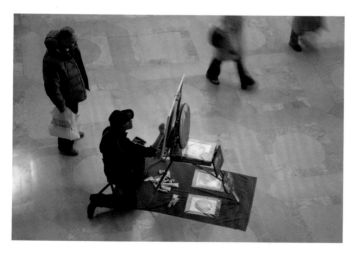

確實避免手振的發生

做好防手振的措施，才能將被攝體移動的情形拍得很生動。拍攝相片時，若無法使用三腳架的話，只要將身體倚靠在牆壁上，或將手腕撐在桌子或欄杆上，就可讓身體保持穩定。將開啟相機、鏡頭的防手振功能也是相當有效的做法。

相當於85mm　程式自動曝光　光圈F5.6
1/8秒　ISO200　白平衡：自動
單次自動對焦

時間

使用低速快門來呈現動感

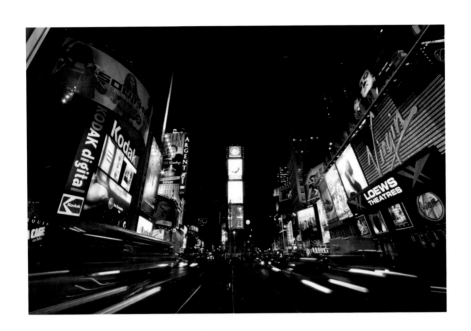

由於夜間的景色比較暗，必須使用較慢的快門速度，畫面中若有正在移動的景物的話，就會因此而顯得很有動感。只要刻意的將快門速度調得非常慢，就可讓移動的景物顯得非常具有動感。

相當於16mm　光圈先決自動曝光　光圈F16　1秒　ISO100　白平衡：自動　單次自動對焦

 使用很慢的快門速度將流動感呈現出來

 靜止不動的部分會被拍得既清楚又鮮明

● 三腳架與快門線可用來防止不必要晃動的發生

若　將快門速度調得非常慢的時候，就可將移動中的被攝體拍得非常具有動感。這一種拍攝方式非常適合用來表現動感。如果使用數秒或數十秒的快門速度，進行長時間曝光作業的話，就可以將會讓人覺得時間好像在流動的相片拍攝出來。拍攝瀑布、河流等水的流動，在夜間行駛的汽車尾燈等場景時，由於完全靜止不動的部分會被清楚且又鮮明的拍進畫面中，與移動的部分形成對比，整張相片便因此而顯得非常生動。這時應將相機裝在三腳架上，以避免手振。為了避免擊發快門時發生相機晃動的情形，必須使用快門線。

即使使用了三腳架，在橋上拍攝相片時，汽車從橋上經過時所產生的震動會讓相片產生晃動。在風很大的日子拍攝相片時，不僅會讓相機產生晃動，而且草木也會被風吹得四處搖晃，因此畫面裡的景物很有可能被拍得模糊不清。進行長時間曝光作業時，拍攝場所與天候也會變得很重要。

長時間曝光

以較長的時間進行的曝光(讓影像感測器接受到光線的照射)作業。一般是指以1秒以上的快門速度,因此也有人稱之為「長曝光」

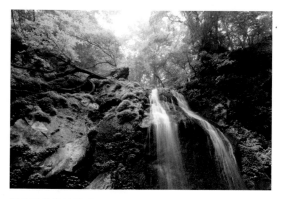

很生動的將流動感呈現出來

拍攝溪流與瀑布時,只要將快門速度調得慢一點,就可以讓流水顯得很有流動感。拍攝者需視水量或水流的速度,選用適當的快門速度,才能夠將這種效果拍攝出來。

20mm相當於　光圈先決自動曝光　光圈F8
1/4秒　ISO100　白平衡:日光
單次自動對焦

要特別注意ISO感光度與防手振功能

拍攝相片時,即使使用了三腳架,但若仍將ISO感光度設定為「自動」的話,為了防止手振的發生,相機會自動將感光度設定得比較高。這時,拍攝者需將感光度的設定方式改為手動,並將感光度設定得比較低,以防止雜訊的發生。此外,由於防手振功能如果操作錯誤的話,反而會產生晃動現象,因此最好將其關閉。若不再使用三腳拍攝相片的話,記得回復原來的設定以避免畫質受到影響。

**長時間曝光所產生
的奇幻景色**

進行數分鐘或數十分鐘這麼長的長時間曝光作業之後,星星與雲朵顯得在流動,滾滾而來的波浪好像在融化,形成一個具有奇幻氣息的景色。我們有時候會看到天體的相片,這是以更長的時間進行曝光之後,所拍得的結果。

相當於35mm　手動曝光　光圈F8
600秒　ISO100　白平衡:日光
手動對焦

選購合乎自己攝影
風格的各種相機配件

數位單眼相機有各種各樣的攝影配件可以選擇，這是輕便型數位相機所無法比擬的。基本上，若要數位單眼相機的話，只要有相機、鏡頭電池與記憶卡等物品，就能夠享受拍攝的樂趣，但最好能夠依據自己的拍攝主題或拍攝風格，逐步的選購必要的配件。

三腳架不僅可用來拍攝夜景，也可以用在很多的拍攝場合，對所有的拍攝者來說都是有效的工具。由於三腳架不易損壞，也可說是能夠使用一輩子的工具，因此選購三腳架時，應與選購相機一樣，選購品質較好的產品。

如果也擁有快門線、閃光燈、遮光罩的話，拍攝相片時，就會比較方便。出外旅行時，備用的電池與記憶卡也是必須攜帶的物品。選購相機背帶、相機包、相機防潮箱或記憶卡收納盒時，不妨稍微挑剔一點吧。

● 三腳架

雖然攜帶起來很不方便，但在進行夜景攝影作業時，卻是必備的工具。拍攝風景或運動等題材時，三腳架可以讓我們很穩定的進行構圖作業，拍攝室內等較暗的場景時，這個工具也可有效的防止手振的發生。

● 快門線

將相機裝在三腳架上拍攝相片時所使用的配件。相機的自拍器功能雖可代用，但若要防止相機晃動情形的發生的話，有快門線在手還是比較方便。有些相機只支援無線快門遙控器，其功能也是一樣的。

● 閃光燈

如果相機沒有內建閃光燈的話，當然要選購閃光燈，但即使有內建閃光燈，其光量也可能不太足夠，這個時候就需要外接閃光燈了。燈頭角度能夠調整的閃光燈，可配合攝影作業上的需要，調整光線的反射與擴散。

● 記憶卡與電池

當記憶卡存滿檔案時，便無法繼續拍攝相片，因此若有備用的記憶卡的話，將會很方便。如果不想將太多的記憶卡帶在身上的話，建議攜帶大容量的記憶卡。為了避免拍攝相片時，電池沒有電力，最好也多帶一顆電池。

● 遮光罩

裝在鏡頭前端、用來遮斷會對影像造成不好影響的多餘光線的工具。有些遮光罩是鏡頭的附屬品。在逆光狀態下使用時，特別有效。

4

[構圖、其他]

可讓平凡相片
顯得很賞心悅目的攝影構圖觀念

將主角與配角均衡配置，以提升攝影的表現力

若想讓相片讓人留下深刻的印象，就必須重視「構圖」。不過，大概有很多人對於構圖的印象是有各種各樣的複雜規則，實行起來很困難。相反的，不想被這種觀念所束縛，只想以自由的風格來享受拍攝樂趣的人應該也不在少數。

如果因為怕會被定型而感到很痛苦的話，不妨先將構圖規則放在一旁。事實上，專業攝影人士或高階的業餘攝影人士在拍攝相片時，也幾乎沒有在思考應該如何進行構圖作業。一張拍得很好看的相片，終

［構圖］

❶ 若將牢記典型的構圖原則，會比較方便

❷ 將明暗強調出來，讓畫面更有立體感

❸ 大膽裁切畫面，以便將主角凸顯出來

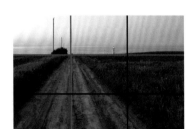

井字構圖

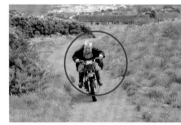

正中央構圖

斜線二分法

二分法

三角構圖

曲線構圖

構圖❶：有很多種構圖方式可以將畫面安排得很漂亮。只要將這些構圖方式牢記在心，便可以讓我們逐步且很確實的將具有均衡感的相片拍攝出來。

究還是會合乎構圖的原則。換句話說，並不是相片合乎構圖原則所以很好看，而是好看的相片幾乎都符合構圖的原則。若要達到這種境界的話，由於需要持續不斷的拍攝相片，而且，還要經過長年累月的練習，因此初學者無法一下子就能夠完全融會貫通。

此外，就算讀者想要套用本章所說明的各種構圖範例，大概也很難找到與這些範例類似的拍攝場景。而且，即使找到了這種場景，若勉強的套用的話，往往會拍出平淡乏味的相片。

因此，請讀者先大致閱讀本章所說明的各種構圖範例。不需要了解得很透徹，也不用將其牢記在心，只要將這些內容當成攝影知識加以吸收就可以了。只要能夠這樣做，應該能夠漸漸的將具有均衡感且構圖不錯的相片拍攝出來。只要擁有很多的攝影知識，就可以讓我們將心中所想像的情景拍攝成構圖很有吸引力的相片，這才是讓我們的攝影技術能夠更為精進的捷徑。

構圖❷：只要將明亮、輕柔的景物與很陰暗且濃厚的景物安排在畫面裡，就可讓整張相片具有清爽的感覺，而且也可讓相片具有比較沈靜的味道。

將明暗差加以活用的相片

暗色調相片

高色調相片

將濃淡差加以活用的相片

構圖❸：只要將主角剪裁出來，或將主角的後面拍得很模糊的話，就可將主角凸顯出來。

將模糊景象加以活用的相片

將主角剪裁出來的相片

構圖

將主要被攝體放在相片的中間

拍攝這張相片時，我將被攝體放在畫面的正中央，以觀景器中央的對焦點進行對焦，然後按下快門按鈕。迅速的完成構圖與對焦，這樣就能將心力集中在被攝體上。

相當於85mm　程式自動曝光　光圈F5.6　1/125秒　ISO100　白平衡：自動　單次自動對焦

● 在對焦的同時，將心力集中在被攝體上

● 對焦完畢之後不用再調整構圖，拍攝起來便很順利

● 很均衡的將寬廣的空間與周圍的景象拍進畫面裡

一般來說，「正中央」構圖被認為是一種不好的構圖。這是一種主要用在人物攝影作業上的構圖方式，拍攝者一心一意的以畫面中央的對焦點進行對焦，並將被攝者的臉部放在畫面的正中央，其頭上的空間，則因此而看起來毫無意義。這種構圖方式到底好不好，無法一概而論，應將每張相片加以觀看之後，再分別做出判斷。

不過，不僅是人像相片有避免採用正中央構圖的傾向，其他題材的相片也有這種情況，正因為這樣，我們常可看到有很多相片毫無意義的將被攝體放在畫面角落裡。這種相片會讓人必須找出被攝體位在畫面中的那個位置，否則會讓人迷惑，進而造成反效果。當然，如果能夠將空間加以利用，使其呈現出視覺效果的話，即使被攝體位在畫面的角落，觀看相片的人也會將其視線移動至被攝體上。

正中央構圖之所以被認為不好，大多數是因為空間處理得不好，以致視覺效果顯得很糟的緣故，但重

對焦點

自動對焦功能中,位在觀景窗裡,用來進行對焦作業的小方框。又可稱為「對焦區域」、「對焦框」、「自動測距點」。

基本上應將主角放畫面中央

只要將被攝體放在畫面的正中央,就可直接將想要拍攝的景物拍攝下來,而且也能夠將想要表達出來的景物直接的呈現出來。

相當於100mm 程式自動曝光
光圈F5.6 1/500秒 ISO200
白平衡:自動 連續自動對焦

周圍景物會很均衡的被拍攝進來

只要將主角放在畫面的正中央,主角周圍的景物就會很均衡的被拍進畫面。整張相片的臨場感也會因此而會顯得很自然,視覺效果也會很好。

相當於300mm 程式自動曝光 光圈F5.6
1/1000秒 ISO200 白平衡:自動 單次自動對焦

視線能立即集中
在被攝體上

一旦將主角放在畫面的正中央,畫面的上下左右就會出現寬闊的空間。觀看相片的人也就能夠很容易且很自然的將視線集中在被攝體上。

相當於28mm 程式自動曝光
光圈F11 1/250秒 +0.3EV
ISO200 白平衡:日光
單次自動對焦

要的關鍵並不是空間而是被攝體。

我們必須記住,拍攝相片時,最好採用能夠讓觀看相片的人迅速的將其視線中在被攝體上的構圖。若被攝體位在畫面的正中央,且整個畫面又因此而顯得不好看的話,就要考慮其他的方法。

不要想得太多,只要單純的將被攝體放在畫面的正中央,就可以直接將此場景拍攝下來。看到這張相片的人應該也會因此而迅速的了解拍攝者所要表達的理念。以觀景器正中央的對焦點進行對焦,其實也是一件非常輕鬆的事。

構圖

以陰暗的景物將被攝體圍起來，讓視線集中於此

只要將樹枝放在被攝體的四周，就可讓畫面顯得很緊湊。這種「隧道效果」可以讓人將視線集中明亮的景物上，可以讓人立即將眼光放在主角上，想要呈現出來的景物也能夠直接呈現出來。

相當於24mm　程式自動曝光　光圈F11　1/500秒　−0.3EV　ISO200　白平衡：自動　單次自動對焦

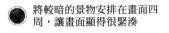 將較暗的景物安排在畫面四周，讓畫面顯得很緊湊

 可以讓人的視線集中在位在明亮處所的被攝體上

 盡量不要將比被攝體還要明亮的景物拍進畫面裡

即使採用將被攝體放在畫面的正中央這種很單純的構圖方法，但若畫面中還有更加醒目的景物，觀看者的視線就會引導至這個景物上。尤其是當與主題毫無關係的明亮部分出現在畫面上時，就很容易讓人覺得整個畫面很礙眼。

如果整個畫面都拍得很明亮的話，我們不會覺得這張相片很怪怪的，但若畫面中有一個景物顯得比較明亮的話，觀看相片的人的視線便會集中在這個明亮的景物上。這是因為人類的視線比較容易被明亮景物所吸引的緣故。若我們反向操作，就能夠讓觀看相片的人的視線集中在被攝體上。只要盡量將暗一點的景物放在主角的周圍，就可以很容易的讓觀看相片的人將其視線集中在位在明亮之處的被攝體上。相片拍攝完畢後，再進行相片編修作業，刻意的將主角周圍的景物調得暗一點，也是一個有效的做法。不過，這種做法的所獲得的效果並沒有拍攝相片時，直接將明亮的景物拍進畫面裡所得到的效果那麼好。

相片編修

拍完相片之後，在電腦上以影像處理
軟體對相片進行各種各樣修整或加工
處理的作業。也稱為「修片」。

容易將視線集中在被攝體上

人類的視覺對於明亮的景物比較容
易產生反應。只要進行鏡頭操作及
腳步移動的動作，將較暗的景物放
在畫面的四周，就可讓整張相片產
生視覺效果。

相當於300mm　程式自動曝光
光圈F5.6　1/125秒　ISO200
白平衡：自動　單次自動對焦

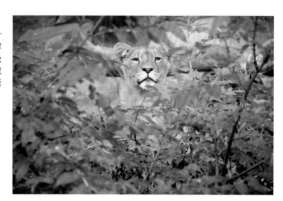

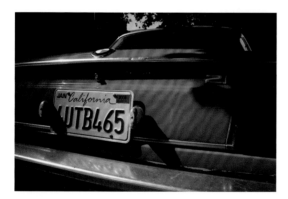

將最想呈現的部分拍得明顯一點

由於視線很容易被醒目的景物所吸引，因此應
盡量避免將比被攝體還要明亮的景物拍進畫面
裡。

相當於28mm　程式自動曝光　光圈F8　1/250秒
ISO200　白平衡：自動　單次自動對焦

讓畫面顯得非常緊湊

若將陰影之類比較暗的的景物拍進畫面的四周的話，畫面就會顯得非
常緊湊。而且主角的顏色也可能因此而凸顯出來。

相當於28mm　程式自動曝光　光圈F8　1/250秒　−0.3EV　ISO100
白平衡：自動　單次自動對焦

構圖

不知如何構圖時
可使用井字構圖法

將被攝體放在畫面的正中央時，若畫面顯得不好看、或是主角與周遭的景物或背景在畫面上顯得不均衡的話，不妨採用井字構圖法，並試著將相機向上下左右移動。

相當於85mm　程式自動曝光　光圈F11　1/500秒　－1.3EV　ISO200　白平衡：自動　單次自動對焦

● 被攝體在中央時若不好看的　　● 拍攝主題為「面」時，不妨利　　● 主題為「點」時，可將其放在
　 話，可採用井字構圖　　　　　　　用井字構圖的線條　　　　　　　井字構圖的交叉點上

相

信大家都有將被攝體放在畫面的正中央，但整個畫面卻顯得很不好看，只好又重新再來一次的經驗，這樣反覆試了好幾次，問題卻一直無法獲得解決，想要將該被攝體拍攝下來的意願也就因此而變淡的經驗。當我們遇到不知道應該採用哪種構圖才好的時候，不妨先試著採用「井字構圖」的構圖方式。井字構圖是指以線條將畫面的橫向與縱向各分成三等分，讓整個畫面成為九等分，這時若將主題或主要被攝體放在由直線與橫線交叉而成的交叉點上的話，就可讓畫面上的景物顯得很均衡。目前已經有一些相機能夠將可將畫面分割成井字型的線條顯示在觀景器裡的影像或即時顯示的畫面上，只要能夠善用這項功能，就可以更很有效率的將井字構圖加以運用。不過，由於井字構圖法不是萬能的構圖法，因此只能在不知道應該採用哪種構圖方式才好的時候，將其當成構圖的參考，最好不要將其套用在各式各樣的拍攝場景上。

觀景器

位在相機後面、用來確認構圖的情形的檢視窗口。單眼相機的觀景器為光學式的，無反光鏡單眼相機則是使用液晶觀景器。

即時顯示

像輕便型數位相機一樣，可直接將影像感測器所接收到的影像即時顯示在液晶螢幕或液晶觀景器上的功能。

讓畫面顯得很深邃的構圖

這張相片的主題為「道路」。拍攝相片時，我將上面的線條放在海平面的附近，將左邊的線條放在道路的中央，整張畫面便因此而顯得很深邃。

50mm相當於　光圈先決自動曝光
光圈F11　2秒　−1.0EV　ISO100
白平衡：日光　單次自動對焦

尋找可讓畫面更好看的構圖

將主題或主要被攝體放在井字構圖法的線條或交叉點上，找出可讓整個畫面顯得很均衡的畫面安排。

相當於50mm　光圈先決自動曝光　光圈F11
1/250秒　ISO100　白平衡：日光　單次自動對焦

讓人有寬闊印象的畫面配置

由於吸引人們的視線的是天空，為了讓這個醒目的部分在畫面上佔有比較大的空間，因此我將建築物與天空的交界處安排在畫面下方的線條附近。

相當於24mm　程式自動曝光　光圈F11　1/250秒　−0.3EV　ISO100
白平衡：日光　單次自動對焦

04

可讓平凡相片顯得很賞心悅目的攝影構圖觀念

構圖

讓主要被攝體顯得很單純

不把主題或主要被攝體以外的景物拍進畫面或將其模糊化,將不需要的景物排除在外。將畫面拍得很單純,才可以很容易的將主角凸顯出來。

相當於70mm　程式自動曝光　光圈F11　1/500秒　ISO200　白平衡:日光　單次自動對焦

● 以望遠鏡頭大膽的將主題或主要被攝體拍攝下來

● 以單純的背景或模糊影像將多餘的景物排除在外

● 畫面若太過單純的話,可能會讓人看不懂

人　們常說「攝影是一門減法的藝術」。這是指多餘的景物若被拍進畫面裡的話,主題或是主要被攝體就會變得不明顯、不受重視,因此進行構圖作業時,應將畫面安排得很單純的觀念。如果觀看相片的人覺得某樣景物很礙眼的時候,對於主題或主要被攝體的關注程度就會因此而大為減半。

即使很重視主題或主要被攝體的存在,而將相片拍進畫面裡,有時候也很難將主題或主要被攝體呈現出來。這是因為觀看相片的人搞不懂拍攝相片的人想要表現什麼、想要讓人看到什麼的緣故。這個問題很好解決。只要將主題或主要被攝體凸顯出來就可以了。

拍攝者必須將觀看相片的人會被什麼景物所吸引?我要將哪個景物拍進畫面裡?的想法放在心裡。而且只需將這個想法拍成相片即可,還需具有不將沒有必要的景物拍進畫面裡的決心。接著就要進行鏡頭操作與腳步移動的動作,具體的將想法實踐出來。

鏡頭操作

藉由操作伸縮變焦鏡頭、或更換鏡頭
等方式，選用可將想要拍攝的範圍都
拍進畫面的焦距之鏡頭運用作業。

單純的將主要被攝體拍攝下來

拍攝相片時，應單純的將主題或主要被攝體拍攝下來，以免將不必要
的景物拍進畫面裡。使用望遠鏡頭拍攝相片時，進行鏡頭操作與腳步
移動的動作是很重要的事。

相當於135mm　程式自動曝光　光圈F5.6　1/60秒　−0.3EV　ISO100
白平衡：自動　單次自動對焦

將主角之外的景物拍得很模糊

選用單純的背景、利用模糊的影像，將被攝體
凸顯出來等做法也是「減法」。如何將模糊的背
景加以活用的這種空間處理的作業，也是非常
重要。

相當於200mm　程式自動曝光　光圈F5.6　1/250秒
＋0.3EV　ISO100　白平衡：日光
單次自動對焦

所有的背景都不要拍進畫面

不將所有的背景都拍進畫面，而且還
大膽的將被攝體拍滿整個畫面，也是
一種可將主角凸顯出來的有效做法。
不過，如果做得太過頭的話，反而會
讓人看不懂相片想要表達什麼。

100mm相當於　程式自動曝光　光圈F5.6
1/30秒　ISO100　白平衡：自動
單次自動對焦

04

可讓平凡相片顯得很賞心悅目的攝影構圖觀念

周圍景物能將主角凸顯出來

積極的將被攝體周遭的景物拍進畫面裡。只要能將被攝體周遭環境的狀況拍進畫面裡，觀看相片的人就可以很快的就感受到拍攝當時的現場氣氛。

相當於70mm　程式自動曝光　光圈F11　1/250秒　－0.3EV　ISO100　白平衡：自動　單次自動對焦

● 積極的將被攝體周遭的景物拍進畫面，以提升表現力

● 將配角拍得模糊一點，可有效的將其與主角區隔出來

● 若將各式各樣的景物都拍進畫面的話，主角就會被埋沒

如果因為視覺的震撼等因素，讓被攝體顯得很有吸引力的話，不需要拍攝多餘的景物，只要單純的將被攝體拍進畫面，就可直接而有效的將這種視覺效果呈現出來。但是，將被攝體連同周遭的情況一併拍進畫面的做法，有時候會使相片的表現力更加豐富，也可讓被攝體強調出來。因此，我們不僅要以「攝影是一門減法的藝術」為前提，將相片拍得很簡潔，同時也要積極的以被攝體的周遭景物來為主體增色，以便將被攝體凸顯出來。

這樣做之後，畫面便具有臨場感，看到這張相片的人也可以很快的感受到拍攝場所的氣氛。這時「攝影是一門加法的藝術」的說法便能成立了。不過，若太過貪心，將太多的景物放進畫面的話，主題或主要被攝體就會被埋沒在這些景物裡，這樣反而會得到反效果。如果畫面雜亂的情形實在無法避免的話，必須藉由將景深調得比較淺，以便將這些景物與主角加以區隔等方式，設法讓配角顯得不礙眼。

景深

合焦位置的前方至後方可以很清楚的
將影像呈現出來的範圍或深度。合焦
位置後方的景深範圍比合焦位置前方
的景深範圍還要深。

豐富的景物讓相片更有趣

拍攝相片時，將被攝體當成主角，
將背景當成配角，應該也是不錯的
做法。這樣會使臨場感出現在畫面
之中，表現力也會因此而提高。拍
攝這種相片時的時機也很重要。

相當於100mm　程式自動曝光
光圈F5.6　1/125秒　ISO200
白平衡：自動　單次自動對焦

以景深將畫面調整得很均衡

若要將主角與配角加以區隔的話，將景深調得
比較淺，也是很有效的做法。只要將配角拍得
模糊一點，人們的視線就會很容易的集中在主
角上，但若將配角拍得太模糊的話，配角便好
像不存在似的，反而會出現反效果。

相當於400mm　光圈先決自動曝光　光圈F8
1/1000秒　ISO200　白平衡：自動　單次自動對焦

控制主配角的大小與位置分配

進行鏡頭操作及腳步移動的動作，調整主配角的大小及位置關係。以
廣角鏡頭將遠近感強調出來，也是很有效的做法。

相當於28mm　程式自動曝光　光圈F8　1/250秒　ISO200
白平衡：自動　單次自動對焦

04

可讓平凡相片顯得很賞心悅目的攝影構圖觀念

構圖

將畫面分成二等分，
使其顯得很美麗

當有水平方向或垂直方向的線條穿越畫面時，不妨將此線條放在畫面的正中央。這時，畫面會被分成兩邊，左右或上下的對比則形成一幅美麗的構圖。

相當於18mm　光圈先決自動曝光　光圈F8　1/500秒　+0.3EV　ISO200　白平衡：日光　單次自動對焦

● 只要將畫面劃分成2等分，就會產生對比效果

● 利用水平或地平線等線條，讓畫面顯得很單純

● 具有穩定感與統一感，讓人有很沈靜的感覺

若有線條穿越畫面的話，便會讓人很難決定應該將這條線要放在哪個位置上。遇到這種情況時，只要利用名為「井字構圖法」的畫面配置法則，就可以很有效率的將構圖方式決定出來。

以水平線所隔開的天空與海面來說，若天空的景象比較引人入勝，就將這個景象多放一點在畫面裡，反之亦然。

如果這2者都很有吸引力，且不分上下時，建議使用名為「二分法」的構圖法則。與「井字構圖法」相比，「二分法」顯得比較沒有動作，讓人覺得很沈靜，是一種具有穩定感與統一感的構圖法。

井字構圖法可讓人將視線集中在主題或主要被攝體上，二分法則具有可讓人將眼光放在整個畫面上的效果。而且只要將畫面劃分成2等分，整個畫面就會自動產生出對比的效果。

這種構圖法也可以很均勻的將顏色、明暗、濃淡、模糊與清晰等對比的現象呈現得很美麗。

井字構圖法

井字構圖是指先以線條將畫面的橫向與縱向各分成三等分，然後將主題或主要被攝體放在由這些線條所交叉而成的交叉點上，以便拍出畫面顯得很均衡的相片之構圖方式。

顏色與明暗的對比

顏色的對比、明亮部分以及陰暗部分的對比、深色調與淺色調的對比也是有效的二分法。即使沒有明確的線條，只要能夠將畫面劃分成二等分，運用起來就很簡單，而且可以將具有美麗構圖的相片拍攝出來。

相當於100mm　程式自動曝光　光圈F8
1/500秒　ISO100　白平衡：自動
單次自動對焦

模糊與清晰的對比

被攝體與背景、合焦且影像很清晰的部分與影像很模糊的部分也具有很好的對比效果。這種構圖方式不但將主角與配角的關係呈現出來，也讓畫面具有整體感。

相當於100mm　光圈先決自動曝光　光圈F4
1/125秒　－0.3EV　ISO100　白平衡：自動
單次自動對焦

細節部分的對比

採用三分構圖法時，需將線條放在畫面的上邊或下邊，採用二分構圖法時，則需將線條放在畫面的正中央。若以地平線將畫面一分為二的話，就可讓天空的平坦景象與地面的複雜景象形成絕佳的對比。

相當於200mm　程式自動曝光　光圈F8　1/500秒　ISO200
白平衡：自動　單次自動對焦

構圖

以斜線將動感呈現在相片上

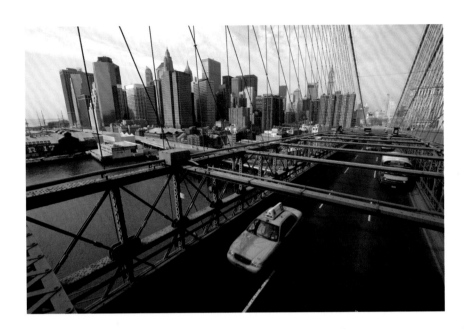

只要沿著對角線之類的斜線將被攝體放在畫面裡,就可讓畫面顯得很有動感。若想將韻律感或速度感呈現在相片上的話,這種構圖方式應該很有效果。

相當於16mm　程式自動曝光　光圈F8　1/250秒　ISO100　白平衡:自動　單次自動對焦

● 想將動感表現出來時,對角線會很有效果

● 利用廣角鏡頭的視覺透視效果,將遠近感強調出來

● 也可用緩和的傾斜角度,將二分法與井字構圖合併使用

只要將線條放在心裡並加以活用,就可以很輕易的讓整個畫面顯得很均衡。不過,這裡所說的線條不僅是指垂直與水平的線條而已,也包括傾斜的線條。遇到這種有斜線的情形出現時,不妨先將畫面套用在對角線上吧。

在某些意義上來說,以對角線將畫面加以劃分的做法,與「二分法」並無兩樣。當主題或主要被攝體非常明確,而且不需要以對比將畫面加以劃分時,不妨以類似「井字構圖法」的方式,試著將斜線往畫面的上下方移動。

斜線雖然會讓畫面顯得比較沒有動感或震撼感,但只要將斜線的傾斜角度弄得很緩和,就可以很輕易的套用二分法或井字構圖法,畫面也會因此而更具有穩定感。

即使不用斜線將畫面加以劃分,只要好好的將被攝體本身的傾斜情形加以運用,就可生動的將韻律感與遠近感呈現出來。使用廣角鏡頭拍攝相片的時候,不妨將這種鏡頭的透視效果加以利用。

透視

眼前的景物及位在其後方的景物在什麼樣的距離下，可以讓人感受到的感覺，又稱為遠近感。我們可以讓平面的相片顯得很有深度。

以斜線將畫面加以劃分

若想生動的將韻律感與遠近感呈現出來的話，不妨好好的將斜線加以利用。斜線的伸展開來的感覺可讓畫面顯得很有動感。

相當於28mm　程式自動曝光　光圈F8
1/250秒　ISO100　白平衡：自動
單次自動對焦

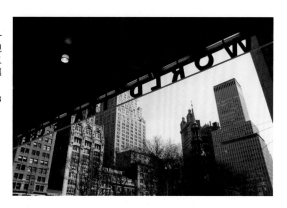

可讓動感與穩定感同時並存

有時候也可以依據拍攝的需要，分別採用角度緩和以及角度陡峭的斜線。只要將角度緩和的斜線加以利用，就可以讓動感與穩定同時出現在畫面上。

相當於70mm　程式自動曝光　光圈F5.6　1/250秒　ISO100
白平衡：日光　單次自動對焦

以斜線讓人覺得很有動感

若想將動感或震撼力表現出來的話，不妨將被攝體放在對角線上。若將被攝體放在水平位置上的話，畫面裡往往會出現多餘的空間，若採用斜線的構圖方式的話，整個畫面就會顯得很均衡。

相當於35mm　程式自動曝光　光圈F4　1/60秒
ISO200　白平衡：自動　單次自動對焦

構圖

將透視感與深邃感強調出來

讓我們在畫面裡將三角形營造來出吧。這樣可將遠近感與深邃感呈現得很均衡又很美麗，也可讓相片顯得很有動感。同時還可以讓畫面顯得很穩定，讓人將其視線集中在被攝體上。

相當於18mm　程式自動曝光　光圈F8　1/250秒　−0.3EV　ISO100　白平衡：自動　單次自動對焦

● 想將遠近感與深邃感凸顯出來時，需使用三角形構圖

● 利用廣角鏡頭的透視效果，可以將遠近感強調出來

● 進行構圖作業時，將三角形的頂點放在哪裡都沒有問題

這一個單元要說明的畫面編排方法是被稱為「三角構圖」與「V字形構圖」等比較受到歡迎的構圖法，儘管如此，但不必因此就認為這些構圖法很難做到。讓我們以自由的視野在畫面裡將三角形找出來吧。

進行構圖作業時所想像出來的三角形可以是正三角形或是等邊三角形，也可以是不等邊三角形。而且也可以將三角形的頂點放在任何一個位置上。只要在構圖時，將三角形放在畫面裡，就可將遠近感與深邃感強調出來。還有，這種構圖法也可以讓人覺得畫面很有動感，並且可以很容易的讓人將其視線集中在三角形的頂點上。

使用可將透視效果發揮出來的廣角鏡頭攝影時，舉例來說，若想將道路的深邃感或建築物的高度表現出來的話，可試著將三角形的頂點放在畫面的中央，然後將倒V字形放在景物的邊緣上。這樣一來，就會拍出左右兩邊具有對稱美且構圖顯得很均衡的相片。

三角構圖

利用由三個點所連結起來的三角形來進行構圖作業的方法。這種構圖法具有穩定感,而且底邊到頂點的斜線越長,深邃感與高度就越會被強調出來。上下相反的三角構圖稱為「倒三角構圖」。

V字形構圖

其觀念基本上與「三角構圖」相同。由於三角形的底邊會成為畫面的邊框,因此只需取用三角形的二邊即可,這樣便成為「V」字形。上下相反的V字構圖稱為「倒V字構圖」。

以三角形來強調道路的遠近感

拍攝這張相片時,我以三角構圖法將道路拍攝下來。廣角鏡頭比望遠鏡頭更能將遠近感強調出來,而且效果也很好。

相當於16mm　程式自動曝光　光圈F8
1/250秒　ISO100　白平衡:自動
單次自動對焦

以逆三角形將街道的深邃感強調出來

拍攝街道的景色時,只要將相機朝下放,街道就會形成一個三角形。但若將相機朝上放時,建築物之間的空間就會形成一個倒三角形,其深邃感便會被強調出來。

相當於35mm　程式自動曝光　光圈F8　1/500秒
＋0.3EV　ISO100　白平衡:自動　單次自動對焦

以三角形來強調大樓的高度

若以向上拍攝的方式將大樓拍攝下來的話,透視效果會在畫面上形成一個三角形。拍攝這種場景時,以廣角鏡頭最有效果。

相當於28mm　程式自動曝光　光圈F8　1/250秒　ISO200　白平衡:自動
單次自動對焦

構圖

靈活運用曲線使相片顯得很優雅

只要心中有曲線的存在，就可讓畫面顯得很柔和。只要找到由平滑曲線所形成的景致，並單純將其拍攝下來，就可將優雅與美麗的景致凸顯出來。

相當於85mm　光圈先決自動曝光　光圈F8　1/8秒　－0.3EV　ISO100　白平衡：日光　單次自動對焦

● 利用美麗的曲線將優雅且柔和的模樣呈現出來

● 利用「C」、「S」、「U」等形狀也很有效

● 利用四個角落盡可能的將整個曲線放進畫面

在 這個世界上，曲線的物體比直線的物體還要多。尤其是在大自然之中，到處都充滿著由曲線所形成的景色。不過，如果我們對於這個現象毫不在意的話，就會將其視而不見。反過來說，只要將這個現象稍微加以留意，就可將這些曲線運用到構圖作業之中。

在所有使用曲線的構圖法之中，最受到攝影家愛用的是名為「S字形構圖」的構圖法。即使如此，若要特意去找外形很像S字形的景物的話，往往會很費事。「C」字形或「U」字形也是很好的選擇。不要將這件事想得太難，只要將自己覺得很漂亮的曲線加以運用就可以了。

當我們發現到曲線之後，就要用眼睛追蹤這個曲線的全貌。如果可以的話，最好將曲線的起點與終點放在畫面的四個角落，要做到這點，就要進行鏡頭操作與腳步移動的動作。這樣一來，曲線就會出現在整個畫面裡，而且可以顯得巨大也很流暢，進而形成一幅具有優美韻律感的構圖。

S字形構圖

以將主題拍成像S字形的拍攝手法，讓畫面產生韻律感的構圖法。當畫面上出現平滑且蜿蜒的曲線時，相片就會顯得很優美。

移動腳步來調整曲線

只要改變拍攝角度，就可以調整曲線的彎曲程度。拍攝的角度越高，地面上的曲線就越會顯得平緩且優雅。

相當於35mm　程式自動曝光
光圈F5.6　1/125秒　ISO100
白平衡：自動　單次自動對焦

以弧形來表現圓形的物體

拍攝盤子等圓形物體時，若將整個盤子都拍進畫面的話，往往會讓構圖顯得很普通。只要拍攝盤子的某個部分，將其弧形加以利用，就可在畫面上產生令人愉悅的韻律感。

相當於100mm　程式自動曝光　光圈F5.6
1/60秒　ISO400　白平衡：自動　單次自動對焦

操作鏡頭來調整曲線

曲線的大小可以用鏡頭的視角來調整。只要盡量讓曲線的起點與終點接近畫面的四個角落，並留意對角線的存在，曲線便會顯得很大也很圓潤。

相當於100mm　快門先決自動曝光　光圈F5.6
1/1000秒　ISO200　白平衡：自動
單次自動對焦

04

可讓平凡相片顯得很賞心悅目的攝影構圖觀念

構圖

將平面拍攝得很流暢又很美麗

拍攝牆壁等顯得很好看的平面時，只要單純的將其拍進畫面裡就好了。這時不要以廣角鏡頭將遠近感強調出來，以望遠鏡頭直接將其拍攝下來，才會讓畫面顯得很漂亮。

相當於50mm　光圈先決自動曝光　光圈F11　1/2秒　ISO100　白平衡：日光　單次自動對焦

● 拍攝沒有深度的場景時，直接將其拍成平面即可

● 操作鏡頭並移動腳步，直接將場景拍攝下來

● 也可利用陰影或倒影將景物的動向拍攝下來

拍

攝被攝體與背景之類主角與配角都很明確，而且看起來很有立體感與深邃感的場景時，往往會讓人不知道如何構圖。但若在這時覺得牆壁等平面的部分顯得很上相，值得拍攝下來的話，就不要將遠近感強調出來，也不要將立體感呈現出來，只要單純的將這種場景當成一個平面來拍攝就可以了。

以這種手法拍攝相片時，若廣角鏡頭特有的透視或歪曲效果出現在畫面上的話，就會讓人覺得很礙眼。當橫線與直線能夠確實的以水平與垂直的狀態出現在畫面上時，畫面就會顯得很流暢又很優美。因此，這時只要以望遠鏡頭直接將其拍攝下來就可以了。

拍攝牆壁之類的被攝體時，應正面對著它，且應盡量遠離被攝體，若再使用望遠鏡頭的話，效果就會更好。如果想將更寬闊的場景拍進畫面的話，為了避免變形的產生，也不要使用廣角鏡頭，而是要與被攝體離得更遠一點，這時候，就必須移動自己的腳步了。

廣角鏡頭

焦距範圍為25～35mm的鏡頭。顧名思義，這種鏡頭可以將較寬闊的範圍拍攝下來，但也會讓畫面的角落顯得有些歪曲。

望遠鏡頭

焦距為200～300mm左右的鏡頭。可將位在遠處的景物拍得很大。

以望遠鏡頭將景物拍進畫面

使用廣角鏡頭拍攝相片時，鏡頭所產生的透視或歪曲現象容易讓人覺得很礙眼。這時若以望遠鏡頭在離被攝體比較遠的場所拍攝的話，效果就會很好。

相當於100mm　程式自動曝光　光圈F5.6
1/250秒　−0.3EV　ISO200　白平衡：自動
單次自動對焦

拍攝位置與拍攝角度都很重要

正面對者被攝體拍攝，以便將其拍得很平面時，不僅左右方向的拍攝位置很重要，上下方向的拍攝角度也很重要。不僅要在與眼睛同高的高度拍攝相片，蹲下身來拍攝相片，有時候也會將相片拍得更好看。

相當於100mm　程式自動曝光　光圈F8　1/250秒　−0.3EV　ISO200
白平衡：自動　單次自動對焦

[One Point Lesson]

使用三腳架＆即時顯示功能

若以雙手拿著相機拍攝相片的話，即使將構圖安排得很完美，但在按下快門按鈕的那一刻時，畫面也有可能會出現少許的傾斜情形。遇到這種情形時，建議使用三腳架。此外，由於有些位在角落的景物無法在觀景器上看到，但卻有可能會被拍進畫面裡，因此拍攝相片時，最好使用可以將畫面的每個角落都確認得一清二楚的即時顯示功能。由於即時顯示功能夠將格線顯示在畫面上，因此只要利用這個格線顯示的功能，就可將景物拍得很筆直。

筆直的將直線與橫線拍進畫面裡

當景物有水平或垂直的線條時，應盡量將其筆直的拍進畫面裡。線條只要有稍微的傾斜，就有可能讓人覺得很礙眼。

相當於100mm　程式自動曝光　光圈F5.6　1/60秒
ISO200　白平衡：自動　單次自動對焦

構圖

以明暗為相片增添變化

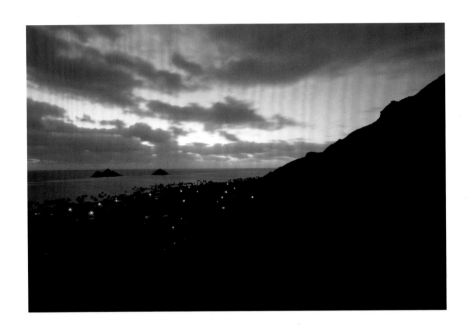

只要能夠靈活的將對比或漸層這種明暗或濃淡的變化加以運用，就可讓畫面產生變化。陰暗的部分或深色的部分在畫面上所佔的比重如果比較多的話，影像就會顯得比較穩重。

相當於16mm　光圈先決自動曝光　光圈F11　30秒　ISO100　白平衡：日光　單次自動對焦

 利用對比及漸層效果為畫面增添一些變化

 只要善用陰影，平面的場景就會顯得很有立體感

調整明暗或濃淡的平衡，讓畫面顯得很穩重或很輕快

若明亮的部分與陰暗的部分都混雜在一起的話，就會讓畫面產生變化。當明亮部分與陰暗部分之間的差距越大時，對比就會變得越高，影像越會出現高低起伏的變化，而且顯得越清晰。這會讓相片具有震撼力且顯得很美觀，可以將人們的視線吸引過來。

拍攝被光線照射得很均勻的物體這類沒有明暗差距的平面場景時，只要增加一點元素，例如多添加一點陰影，就會讓畫面顯得很有立體感。在顏色方面，即使色調較濃與較淺的情形都同時出現在畫面上，只要使用這種做法也可獲得同樣的效果。在明暗或濃淡之間的差距很大，也就是對比非常高的情況下，影像會顯得很有力道，相對的，由於在明暗或濃淡之間的差距很小，而且色調的層次變得很平緩的情況下，影像會顯得很優美，因此這可讓觀看相片的人的視線由較暗的地方移動至較亮的地方。這也就是說，這種現象可以讓畫面顯得很愉悅又很安穩。

對比

一個影像之中，從最明亮的部分到最陰暗的部分之間的幅度。明暗差距很清楚而且很明顯的情況稱為「對比很高」，明暗幾乎沒有差距，且模糊不清的情況則稱為「對比很低」。

漸層

顏色由濃至淡以及由明至暗的連續變化。

以明暗差來表現強烈衝擊

進行構圖作業時，不妨多多利用明暗差，將人們的視線吸引過來，使其產生觀看這張相片的興趣。只要在畫面上添加一些陰影，就可產生對比很高，且顯得很有高低起伏的構圖。

相當於28mm　程式自動曝光
光圈F11　1/500秒　ISO200
白平衡：日光　單次自動對焦

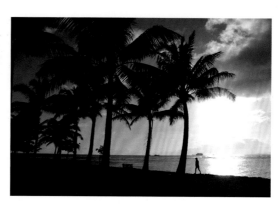

將顏色或明暗的變化捕捉下來

日出之前或日落之後的天空有時候會出現很美麗而且色調呈連續變化的情景。顏色與明暗也會隨著時間的流逝而變化，並產生各種不同的風貌，這些都是很好的拍攝機會。

相當於135mm　光圈先決自動曝光　光圈F8
1/2秒　−0.3EV　ISO200　白平衡：日光
單次自動對焦

深淺的組合讓畫面有立體感

即使光線均勻的照射在景物上，只要深色與淺色的物體同時出現在畫面裡，就可讓畫面顯得很有立體感。

相當於18mm　光圈先決自動曝光　光圈F8
1/250秒　ISO200　白平衡：日光　單次自動對焦

構圖

將相片拍得亮亮的，讓畫面顯得很清爽

高色調相片可讓影像顯得白白亮亮的，且可讓其具有華麗的氣氛。以這張相片來說，刻意拍進畫面的黑色景物可讓其本身顯得很突出，整個畫面便因此而顯得很緊湊。

相當於135mm　程式自動曝光　光圈F8　1/500秒　＋1.0EV　ISO100　白平衡：自動　單次自動對焦

● 以白色景物或淺色景物來充滿整個畫面

● 高色調相片與亮度太亮的曝光過度相片不一樣

● 高色調相片容易被拍得比較暗，需將亮度加以微調

　　畫面顯得很明亮且具有清爽氣氛的相片稱之為「高色調相片」。高色調是指相片階調很高的意思。換句話說，「高色調相片」是指影像色調很明亮的相片。這與曝光過度、整個畫面都顯得很明亮的相片並不相同。即使使用曝光補償功能，將亮度調得亮一點，也無法拍出高色調的相片。這種高色調的相片並不是靠曝光來調整，而是靠畫面構圖來控制的。高色調相片是由高光部至中間調的影像色調所構成的相片。拍攝這種相片時，只要將白色景物與淺色景物拍進畫面裡就可以了。此外，應盡量選用光線會均勻照射的場景。由於高光部在畫面上所佔的面積有一半以上，因此相片的曝光很容易變得比較暗，這時就要以曝光補償功能將曝光不足的部分調整得比較明亮。若將白色或淺色的景物拍得一片死白，而且其在畫面上所佔的面積有一半以上的話，相片就容易曝光過度，因此，確實的將高光部的質感拍攝下來，是一件事很重要的事情。

曝光

決定相片應接受多少亮度。主要是經由「光圈」、「快門速度」與「ISO感光度」的組合而定。

曝光補償

拍攝者可針對相機所計算出來的曝光值,將其微調成恰到好處的亮度。相機的曝光補償可用來將相片拍得比較亮一點,或拍得比較暗一點。

不要拍出曝光過度的相片

出現在畫面上的白色景物或淺色景物若比較多的話,整個畫面比較容易會被拍得暗一點。這時只要以曝光補償功能的增加端將亮度調得亮一點就可以了,但若調得太亮的話,畫面中的高光部就容易被拍成一片死白,而形成一張曝光過度的相片。

相當於100mm　程式自動曝光　光圈F8　1/500秒　+1.0EV　ISO100
白平衡:自動　單次自動對焦

將具有明亮氣氛的景物拍在一起

高色調相片的拍攝重點是,以白色或淺色的景物來形成畫面。若黑色或深色的景物在畫面上的出現得比較多的話,就會使整個畫面顯得很礙眼,因此應盡量不要將黑色或深色的景物拍進畫面裡。

相當於50mm　光圈先決自動曝光　光圈F2.8
1/30秒　+0.7EV　ISO100　白平衡:自動
單次自動對焦

刻意的拍攝超高色調的相片

由於一張相片的亮度是否適中,是由拍攝者來判斷與決定的,因此他可以用曝光補償功能的增加端,將高色調相片拍得更明亮,使其成為一張「超高色調相片」。當然也不能因此而做得太過頭。

相當於16mm　程式自動曝光　光圈F8
1/250秒　+1.3EV　ISO100
白平衡:自動　單次自動對焦

構圖

將相片拍得暗暗的，
讓畫面顯得很沈穩

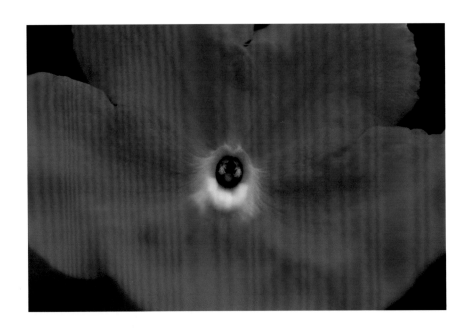

低色調相片可讓影像顯得暗暗的，並讓其具有很穩重的氣氛。以這張相片來說，刻意拍進畫面的稍微明亮的景物可讓人將其視線集中在此，讓人留下印象。

相當於100mm（微距）　光圈先決自動曝光　光圈F4　1/500秒　−0.7EV　ISO200　白平衡：日光　單次自動對焦

● 以黑色景物或深色景物來構成整個畫面

● 低色調相片與亮度太暗的曝光不足相片不一樣

● 低色調相片容易被拍得比較亮，需將亮度加以微調

　畫面顯得有些陰暗又具有沈穩氣氛的相片被稱為「低色調相片」。低色調為高色調的相對名詞，是指影像色調很陰暗的相片。

這與曝光不足、整個畫面都顯得很陰暗的相片並不相同。即使利用了曝光補償功能，將亮度調整得暗一點，也無法拍出低色調的相片。低色調與高色調的相片一樣，都不是靠曝光來調整，而是靠畫面組成來控制的。高色調相片是由中間調至暗部的影像色調所構成的相片。拍攝這種相片時，只要將黑色景物與深色景物拍進畫面裡就可以了。帶有一些陰影的立體光線也可用來拍攝這種相片。讓少許的高光部出現在畫面上，可將光線的效果呈現出來。由於暗部在畫面上所佔的面積有一半以上，因此相片的曝光很容易變得比較亮，這時就要以曝光補償功能將曝光過度的部分調整得暗一點。注意不要拍出漆黑的部份在畫面上的面積有一半以上，成了曝光不足的相片，因此，應確實的將暗部的質感拍攝下來。

中間調

影像的色調(階調)之中,從暗部(最暗的部分)變化至高光部(最亮的部分)的中間區域。

將具有陰暗氣氛的景物拍在一起

低色調相片的拍攝重點是,以黑色或深色的景物來形成畫面。若白色或淺色的景物出現在低色調相片上的話,就會使整個畫面顯得很礙眼,因此應盡量不要將白色或淺色的景物拍進畫面裡。

相當於100mm(微距)　光圈先決自動曝光
光圈F2.8　1/125秒　−0.3EV　ISO800
白平衡:自動　單次自動對焦

刻意的拍攝超低色調相片

由於一張相片的亮度是否適中,是由拍攝者來判斷與決定的,因此他可以用曝光補償功能的減少端將低色調相片拍得更陰暗,使其成為一張「超低色調相片」。當然也不能因此而做得太過頭。

相當於400mm　程式自動曝光　光圈F11
1/4000秒　−1.3EV　ISO100　白平衡:日光
單次自動對焦

不要拍出曝光不足的相片

黑色景物或深色景物若在畫面上的出現得比較多的話,整個畫面比較容易會被拍得亮一點。這時只要以曝光補償功能的減少端將亮度調得暗一點就可以了,但若調得太暗的話,畫面中的暗部就容易被拍成一片漆黑,而形成一張曝光不足的相片。

相當於400mm　光圈先決自動曝光　光圈F2.8　1/500秒　−0.7EV
ISO200　白平衡:自動　單次自動對焦

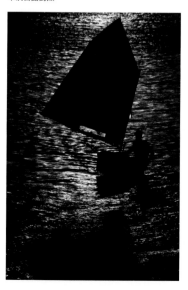

04

可讓平凡相片顯得很賞心悅目的攝影構圖觀念

{ 133 }

構圖

以顏色的組合讓相片更具有吸引力

若能了解可讓景物顯得很漂亮的顏色組合，拍攝相片時就會很方便。拍攝黃色被攝體時，只要選用黃色的補色，也就是以藍色天空為背景，就可讓這個顏色組合的對比變得很高，有效的將被攝體凸顯出來。

相當於24mm　程式自動曝光　光圈F11　1/500秒　ISO200　白平衡：日光　單次自動對焦

● 將補色加以組合，以便將主題或主要被攝體凸顯出來

● 將被攝體與背景整合成同色系，就能給人深刻的印象

● 將主角與配角顏色的面積加以控制，使兩者達到平衡

選　購服裝時，我們會很謹慎的來思考如何來搭配顏色。同樣的，拍攝相片時，若要畫面顯得很美麗的話，顏色的搭配也很重要。因此，我們要來探討可讓被攝體與背景顯得很漂亮的顏色組合。

除了將亮度的對比提高之外，將顏色的對比加以提高，也可讓畫面具有高低起伏的感覺。這時只要多多利用名為「補色」的對比色，就可形成一個對比較高的顏色組合，這樣就可將特定的顏色凸顯出來，並吸引人們的視線。

將同色系的物體擺在一起，能讓整體感覺更為一致，給人深刻的印象。由於這時顏色組合的對比較低，因此畫面會顯得很柔和也很優美。若要使畫面顯得很溫暖的話，只要將暖色系的顏色都拍進畫面就可以了。若要使畫面顯得很寒冷的話，只要將冷色系的顏色拍進畫面就可以了。顏色的比例也很重要，只要將某一個顏色的面積拍得多一點，就可讓人將主要顏色與次要顏色分辨出來。

補色

以一定的比例將兩種顏色加以混合，
若光線的顏色成為白色，顏料的顏色
成為黑色或灰色的話，這兩種一定比
例的顏色就是補色。

將畫面整合成同色系使其顯得很優美

只要將同色系組合在一起，就可將整個畫面的
氣氛呈現出來，相片也會因此而顯得很好看。
若使用淺色的同色系組合的話，畫面就會顯得
很柔和，若使用深色的同色系組合的話，畫面
就會顯得很有力道。

相當於100mm（微距）光圈先決自動曝光　光圈F8
1/125秒　ISO200　白平衡：日光　單次自動對焦

以補色的組合讓畫面有高低起伏

若以綠色的背景搭配紅色系的被攝體的話，畫
面就會顯得很醒目。這時對比會很高，被攝體
會被凸顯出來，畫面會顯得很有高低起伏，以
吸引人們的注意。

相當於400mm　程式自動曝光　光圈F8　1/500秒
－0.3EV　ISO200　白平衡：日光　單次自動對焦

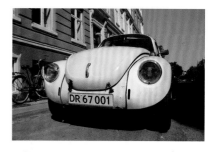

以顏色的面積將主角與配角加以區分

運用補色的組合時，只要將某一種顏色的面積安排
得多一點，就可讓人一看就知道哪個是主角，哪個
是配角。

相當於28mm　程式自動曝光　光圈F11　1/500秒
ISO200　白平衡：日光　單次自動對焦

構圖

以朦朧的效果
來控制相片的氣氛

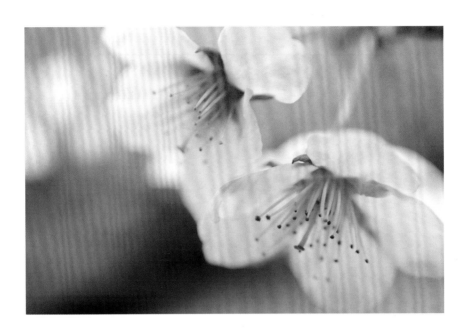

模糊的背景雖然是用來將主角凸顯出來的配角，但卻是攝影表現上不可或缺的重要因素。由於模糊影像的明暗、濃淡、顏色、形狀等會對相片的好看與否產生很大的影響，因此需好好將其加以運用。

相當於100mm　光圈先決自動曝光　光圈F4　1/125秒　＋0.7EV　ISO100　白平衡：自動　單次自動對焦

● 將散景運用成視覺的效果，以提升攝影的表現力

● 以模糊影像的明暗、顏色與形狀將立體感呈現出來

● 除了背景以外，也要將被攝體前方的景物拍很得模糊

散

景效果不是只能用來讓雜亂的景物顯得很流暢。將背景拍得很模糊的做法，可以將相對清晰的主角或主題凸顯出來，不過模糊的散景是影響相片是否好看的一個很重要的因素。不要為了散景而散景，而是要將散景效果活用在攝影表現上。

若要將散景效果發揮出來的話，就必須確實的對被攝體對焦，但散景的明暗、濃淡、顏色、形狀等也必須加以注意。進行操作鏡頭、移動腳步、調整光圈大小等動作，將各種因素加以平衡之後，畫面會因此而顯得更有魅力。稍微微調一下構圖，有時候還能夠讓畫面顯得更好看。

與其將背景拍得太過模糊，不如稍微將背景的樣子呈現出來，這樣才會讓畫面顯得很有臨場感，表現力也會因此而提升。

模糊影像的明暗、顏色與形狀能夠將立體感與深邃感呈現出來，我們不妨將這種做法當成畫面裡的重點來運用。

模糊

進行對焦時，合焦的影像會被拍得很
清晰，相對的，沒有合焦的影像便會
顯得不清楚，看起來很模糊。

讓顏色與形狀達到平衡

模糊影像的明暗與顏色的組合，及
其與被攝體的重疊程度都是影響攝
影表現的重要因素。亮晶晶的圓形
模糊影像成為畫面的重點，這種模
糊影像的形狀也會對於相片是否好
看產生很大的影響。

相當於100mm　光圈先決自動曝光
光圈F5.6　1/500秒　ISO200
白平衡：日光　單次自動對焦

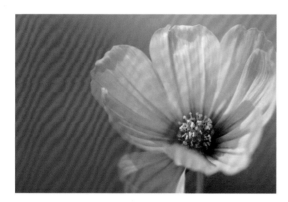

以模糊的前景來提升表現力

只要將被攝體前方的景物拍得很模糊，就可讓畫面出現立體感或深邃
感之類的變化。這種做法還能夠將礙眼的景物穩藏起來，並可讓整個
畫面顯得更柔和。

相當於100mm（微距）　光圈先決自動曝光　光圈F2.8　1/2000秒
ISO200　白平衡：日光　單次自動對焦

可將臨場感呈現出來的空間

背景的樣子顯得有點清楚又不是很清楚之類的
模糊影像，可以讓人大略知道背景裡有哪些景
物，並將臨場感呈現出來。景物的模糊程度應
該可以說是拍攝的重點。

相當於35mm　程式自動曝光　光圈F5.6　1/60秒
ISO100　白平衡：自動　單次自動對焦

構圖

依據畫面效果
使用不同的畫面長寬比

16：9

這張相片的長寬比與高畫質電視畫面的長寬比相同，是一張好像環景圖片一樣具有動態感的相片。由於這種長寬比可將畫面上下方很多的不必要空間刪除掉，因此可以很均衡的將寬闊感表現出來。

相當於135mm　光圈先決自動曝光　光圈F11　1/60秒　−0.7EV　ISO100　白平衡：日光　單次自動對焦

● 只要將改變長寬比，就可享受不一樣的拍攝樂趣

● 依據被攝體與拍攝的需要，分別使用不同的長寬比

● 若相機沒有長寬比切換功能的話，可將相片加以剪裁

有些數位相機，具有可讓使用者在「4：3」、「3：2」、「16：9」、「1：1」這4種主要的拍攝畫面長寬比（又稱縱橫比、高寬比）之中，選出1種來使用的功能。標準的電視畫面或輕便型數位相機的拍攝畫面的長寬比為「4：3」。「3：2」為一般傳統相機的長寬比，其寬度比「4：3」稍微長一點。這種長寬比會將畫面上下方的不必要空間去除掉。

一般高畫質電視的螢幕長寬比為「16：9」，若想以廣角鏡頭將寬闊的景象表現出來的話，這種長寬比可將畫面上下方的不必要空間裁切掉，使用起來很方便。

若使用正方形的「1：1」長寬比時，只要將主題或主要被攝體放在畫面的中央，就可以很單純的進行構圖。由於沒有該以直幅拍攝還是以橫幅拍攝的困擾，可以直接拍攝相片，因此比較不會迷失在空間如何處理的問題上，主題或主要被攝體便會顯得很明確，整個畫面也會顯得很漂亮。

廣角鏡頭

焦距為28～35mm的鏡頭。廣角鏡頭顧名思義，可將比較寬闊的範圍拍進畫面裡，但畫面的角落比較容易出現稍微歪曲的現象。

正方形讓畫面
顯得美麗又單純

不同於一般常見的長方形相片，正方形相片顯得很新鮮又很美麗。由於畫面的長寬比例都是一樣的，因此無須為了要以直幅還是橫幅拍攝相片的問題而感到煩惱。

相當於50mm　程式自動曝光
光圈F5.6　1/125秒　ISO200
白平衡：自動　單次自動對焦

1：1

有充裕的感覺，
空間也很容易營造

這是標準的電視與輕便型數位相機的畫面長寬比。在這種縱橫比的狀態下，由於空間很容易營造出來，因此只要很均衡的將各種景物布置在畫面上，就可將充裕的感覺呈現出來。

相當於50mm　程式自動曝光
光圈F5.6　1/250秒　ISO100
白平衡：自動　單次自動對焦

4：3

畫面上下方的不必要空間
會被擠壓

這是一般的傳統相機與大多數的數位單眼相機的畫面長寬比。拍攝相片時，我使用這種稍微寬一點的畫面長寬比，結果天空沒有佔據太多畫面，空間也被營造得很均衡。

相當於50mm　程式自動曝光
光圈F11　1/1000秒　－0.3EV
ISO100　白平衡：自動　單次自動對焦

3：2

構圖

只需將必要的部分剪裁下來

畫面裡若出現顯得很礙眼的景物的話，人們的視線就比較不會集中在被攝體上。由於相片的角落裡出現了沒有出現在觀景器裡的景物，因此我使用裁切功能將這個景物加以去除。

相當於135mm　光圈先決自動曝光　光圈F11　1/60秒　ISO100　白平衡：日光　單次自動對焦

● 不僅電腦可將相片加以裁切
相機也具有相片裁切的功能

● 若列印專用紙張能夠與畫面
長寬比配合時，效果會更好

● 過度的裁切會讓相片顯得很
不自然，這點需要特別注意

當礙眼的景物被拍進畫面的角落時，如果對這種情形置之不理的話，相片就會顯得不好看。構圖是在拍攝相片時，針對畫面的安排，所做出的決定。有些人認為將相片裁切，並不是一件好事，不過筆者認為這件事是好是壞，還是應由拍攝者本人自行決定。

將不必要景物裁切掉之後，相片可能會因此而變得很好看。不過，過度的裁切，往往會讓相片顯得很不自然。此外，由於相片一經裁切之後，像素也會減少，畫質相對的就會降低，因此我們只能將這種做法當成苦肉計來看待。

最新的數位相機之中，有些相機具有相片裁切的功能。即使身邊沒有電腦，拍攝者也可以立即將拍好的相片裁切。其操作方式與放大顯示功能的操作方式很類似，使用起來非常簡單。不過，如果可以重新拍攝相片的話，移動腳步加上操作鏡頭，將不需要的景物排除在畫面之外的做法反而比較簡單，而且相片也顯得比較自然。

裁切

將相片裡的不必要部分裁切掉，讓構圖顯得很整齊的動作。

調整後

調整前

將畫面角落的礙眼景物去除掉

由於出現在畫面右下角的白色景物顯得很礙眼，因此我使用裁切功能將這個景物去除。裁切後的畫面長寬比基本上應設定成與原來相片的畫面長寬比一樣。

相當於20mm　光圈先決自動曝光
光圈F8　1/2000秒　－0.7EV　ISO200
白平衡：日光　單次自動對焦

符合列印
專用紙張的長寬比

若相片畫面的長寬比與列印專用紙張的長寬比不相同的話，要列印相片時，超出範圍的影像就會被裁切掉。只要在裁切作業時，配合列印專用紙張的長寬將畫面剪裁的話，就可原封不動的將剪裁完畢的影像列印出來。

相當於28mm　程式自動曝光　光圈F8
1/250秒　ISO200　白平衡：自動
單次自動對焦

調整前(3:2)

調整後(4:3)

其他

數位濾鏡的使用樂趣

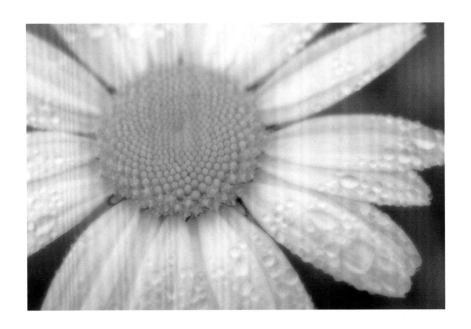

數位濾鏡功能可讓人享受別具個性的攝影表現。不用將濾鏡裝在鏡頭前面，也無須以電腦進行影像處理作業，就可輕易的獲得這種柔焦效果。

相當於50mm(微距)　光圈先決自動曝光　光圈F5.6　1/125秒　＋1.0EV　ISO100　白平衡：自動　單次自動對焦

● 可擴展攝影的表現範圍，各種特殊效果也相當有趣

● 即時顯示功能可讓我們確認效果並拍攝相片

● 有些相機是採用拍攝後再套用數位濾鏡的方式

數位相機具有一種獨特且可讓我們享受拍攝樂趣的特殊效果，那就是數位濾鏡功能。具有這種功能的相機已經越來越多。數位濾鏡的特殊效果種類雖然會因廠商或機種的不同而有差異，但都可讓拍攝者輕易拍攝出味道不一樣的相片，拍攝者只需依據被攝體或場景的狀況，選用不同的數位濾鏡，就可享受拍攝樂趣。

使用數位濾鏡功能的時候，應先以即時顯示的功能來確認其效果，然後再拍攝相片。除了所選用的數位濾鏡之外，相機視角、拍攝角度等構圖的因素，也會對相片的樣貌產生很大的變化，因此，不妨以靈活的想法及玩遊戲的感覺將每種的數位濾鏡都試用看看吧。

以往需要使用電腦軟體的高度技巧才能獲得這些特殊效果，但在現在，只要使用數位濾鏡，簡單的在相機上選擇幾個選項，就可輕易得到這些效果。有些相機則需在拍攝後使用內建的後製處理功能才可獲得同樣的效果。

即時顯示

像輕便型數位相機一樣,可將影像感應器上的即時影像立即顯示在液晶螢幕或電子(液晶)觀景器的數位單眼相機的功能。

高對比

將對比強調得很極端的相片。

單色

在單色相片中,以單一顏色將影像凸顯出來。

水彩畫

如水彩畫般的相片。

懷舊

色彩顯得很柔和的相片。

SIGMA

SIGMA LENS for DIGITAL
NEW RELEASE

APO MACRO
150mm
F2.8
EX DG OS HSM

總代理 恆伸照相器材有限公司 台中市大墩六街133號 04-24727278 WWW.SIGMA.NET.TW

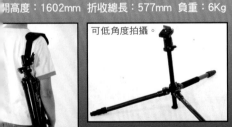